墨点字帖 编写

灵飞经

历代经典碑帖高清放大对照本

长江出版传媒
湖北美术出版社

图书在版编目（CIP）数据

灵飞经 / 墨点字帖编写 . — 武汉：湖北美术出版社，
2016.8（2024.4 重印）
（历代经典碑帖高清放大对照本）
ISBN 978-7-5394-8491-4

Ⅰ. ①灵… Ⅱ. ①墨… Ⅲ. ①楷书－碑帖－中国－
唐代 Ⅳ. ① J292.24

中国版本图书馆 CIP 数据核字（2016）第 081050 号

责任编辑：肖志娅 熊晶
技术编辑：范晶
责任校对：杨晓丹
编写顾问：陈行健
策划编辑：墨点字帖
封面设计：墨点字帖

灵飞经
LINGFEI JING

出版发行：长江出版传媒 湖北美术出版社
地 址：武汉市洪山区雄楚大道 268 号 B 座
邮 编：430070
电 话：（027）87391256 87679564
印 刷：湖北金港彩印有限公司
开 本：880mm×1230mm 1/16
印 张：5.5
版 次：2016 年 8 月第 1 版
印 次：2024 年 4 月第 9 次印刷
定 价：33.00 元

出版说明

每一门艺术都有它的学习方法，临摹法帖被公认为学习书法的不二法门。但何为经典，如何临摹，仍然是学书者不易解决的两个问题。本套丛书将引导读者认识经典，揭示法书临习方法，为学书者铺就顺畅的书法艺术之路。具体而言，主要体现为以下特色：

一、选帖严谨，版本从优

本套丛书遴选了历代碑帖的各种书体，上起先秦篆书《石鼓文》，下至明清王铎行草书等，这些法帖经受了历史的考验，是公认的经典之作，足以从中取法。但这些法帖在历史的流传中，常常出现多种版本，各版本之间或多或少会存在差异。对于初学者而言，版本的鉴别与选择并非易事。本套丛书对碑帖的各种版本作了充分细致的比较，从中选择了保存完好、字迹清晰的版本，最大程度地还原出碑帖的形神风韵。

二、原帖精印，例字放大

尽管我们认为学习经典重在临习原碑原帖，但相当多的经典法帖，或因捶拓磨损变形，或因原字过小难辨，给初期临习带来困难。为此，本套丛书在精印原帖的同时，选取原帖最具代表性的例字或将原帖全文予以放大还原成墨迹，或者用名家临本，与原帖进行对照，以方便读者对字体细节进行深入研究与临习。

三、释文完整，指导精准

各册对原帖用简化汉字进行标识，方便读者识读法帖的内容，了解其背景，这对深研书法本身有很大帮助。同时，笔法是书法的核心技术。赵孟頫曾说："书法以用笔为上，而结字亦须用工，盖结字因时相传，用笔千古不易。"因此，特对诸帖用笔之法作精要分析，揭示其规律，以期帮助读者掌握要点。

俗话说"曲不离口，拳不离手"，临习书法亦同此理。不在多讲多说，重在多写多练。本套丛书从以上各方面为读者提供了帮助，相信有心者定能借此举一反三，登堂入室，增长书艺。

琼宫五帝内思上法。常以正月二月甲乙之日。平旦。沐浴斋戒。入室东向。叩齿九通。平坐。思东方东极玉真青帝君。讳云拘。字上伯。衣服如法。乘青云飞舆。从青要玉女十二人。下降斋室之内。手执通灵青精玉符。授与兆身。兆便服符一枚。微祝

瓊宮五帝內思上法

常以正月二月甲乙之日平旦沐浴齋戒入

室東向叩齒九通平坐思東方東極玉真青

帝君諱雲拘字上伯衣服如法乘青雲飛輿

從青要玉女十二人下降齋室之內手執通

靈青精玉符授與地身地便服符一枚微祝

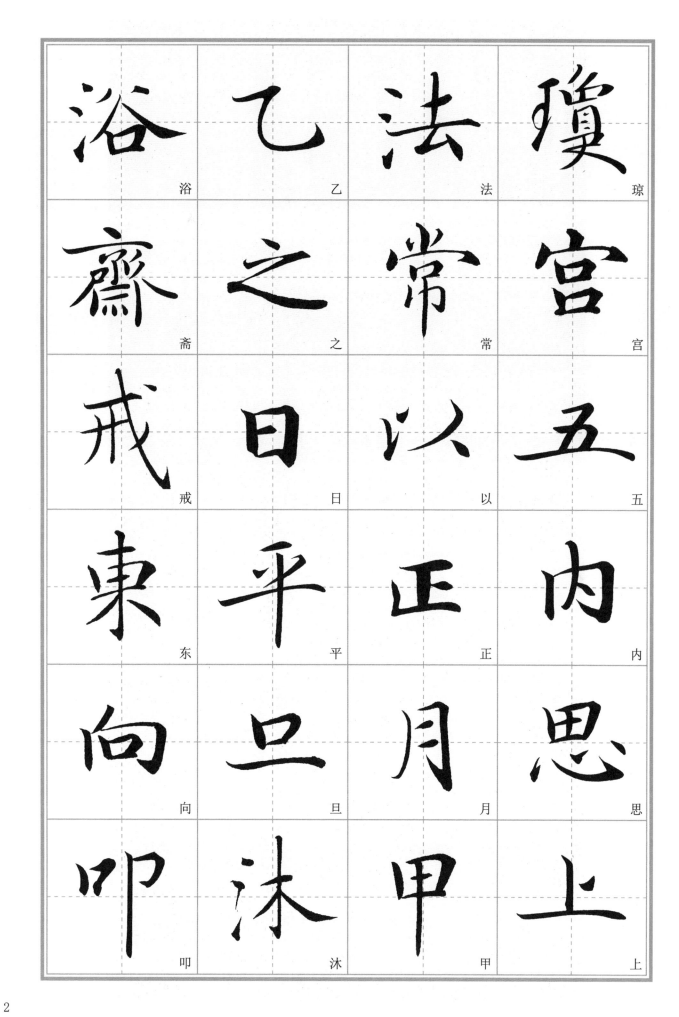

琼	法	乙	浴
宫	常	之	斋
五	以	日	戒
内	正	平	东
思	月	旦	向
上	甲	沐	叩

日

青上帝君厥諱雲拘錦帔青帬遊迴虛無上

晏常陽洛景九嵎下降我室授我玉符通靈

致真五帝齊軀三靈翼景太玄扶輿乘龍駕

雲何慮何憂逍遙太極與天同休畢咽炁九

咽止

曰。青上帝君。厥讳云拘。锦帔青裙。游回虚无。上晏常阳。洛景九嵎。下降我室。授我玉符。通灵致真。五帝齐躯。三灵翼景。太玄扶舆。乘龙驾云。何虑何忧。逍遥太极。与天同休。毕。咽炁九咽。止。

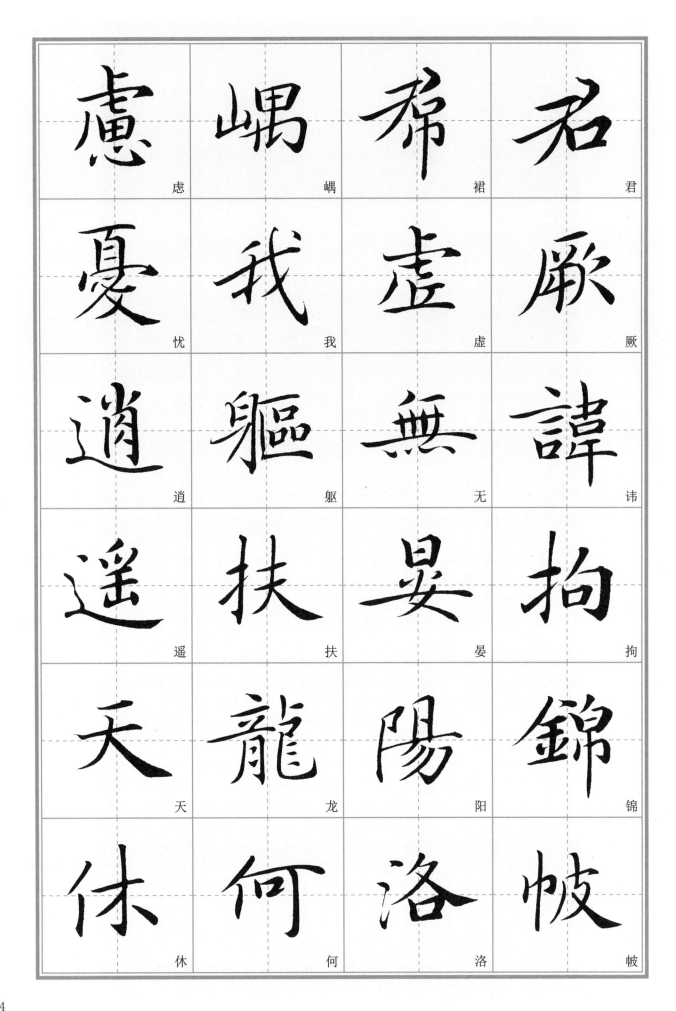

慮 虑	嵋 嵋	帬 裙	君 君
憂 忧	我 我	虛 虚	厥 厥
逍 逍	軀 躯	無 无	諱 讳
遙 遥	扶 扶	晏 晏	拘 拘
天 天	龍 龙	陽 阳	錦 锦
休 休	何 何	洛 洛	帔 帔

四月五月丙丁之日平旦入室南向叩齿九通平坐思南方南极玉真赤帝君讳丹容字洞玄衣服如法乘赤云飞舆从绛宫玉女十二人下降斋室之内手执通灵赤精玉符授与兆身便服符一枚微祝曰

赤帝玉真厥讳丹容丹锦绯罗法服洋洋出

四月五月丙丁之日。平旦。入室南向。叩齿九通。平坐。思南方南极玉真赤帝君。讳丹容。字洞玄。衣服如法。乘赤云飞舆。从绛宫玉女十二人。下降斋室之内。手执通灵赤精玉符。授与兆身。兆便服符一枚。微祝曰。赤帝玉真。厥讳丹容。丹锦绯罗。法服洋洋。出

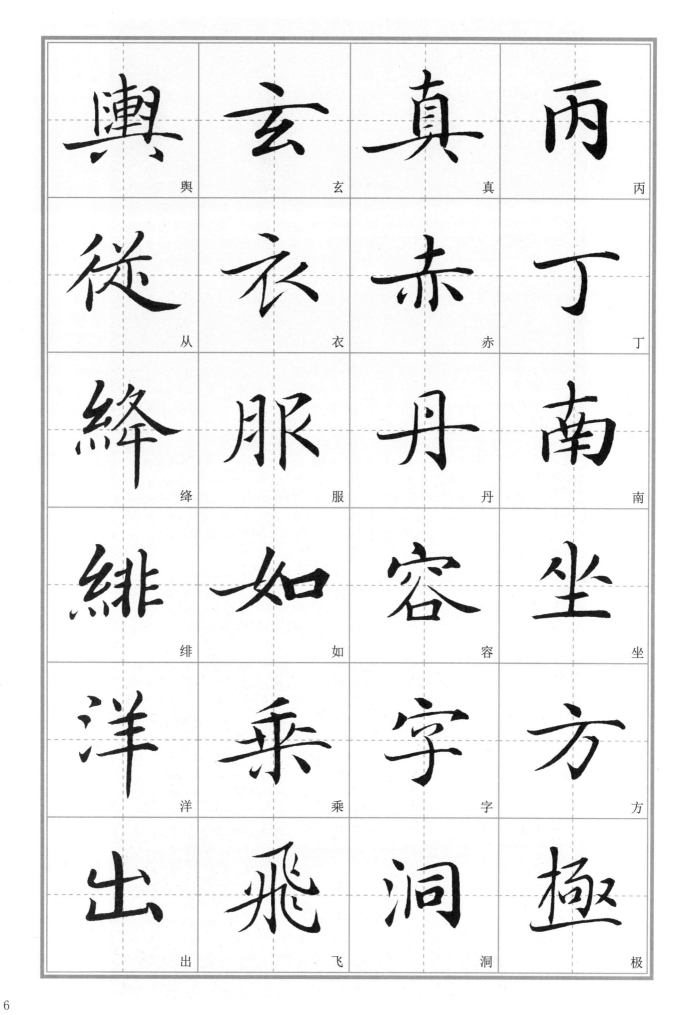

輿	玄	真	丙
輿	玄	真	丙
從	衣	赤	丁
从	衣	赤	丁
絳	服	丹	南
绛	服	丹	南
緋	如	容	坐
绯	如	容	坐
洋	乘	字	方
洋	乘	字	方
出	飛	洞	極
出	飞	洞	极

清入玄。晏景常阳。回降我庐。授我丹章。通灵致真。变化万方。玉女翼真。五帝齐双。驾乘朱凤。游戏太空。永保五灵。日月齐光。

通平坐思西方西极玉真白帝君讳浩庭字

七月八月庚辛之日平旦入室西向叩齿九

过止

凤遊戲太空永保五靈日月齊光畢咽炁八

致真變化萬方玉女翼真五帝齊雙駕乘朱

清入玄晏景常陽迴降我廬授我丹章通靈

毕。咽炁八过。止。七月八月庚辛之日。平旦。入室西向。叩齿九通。平坐。思西方西极玉真白帝君。讳浩庭。字

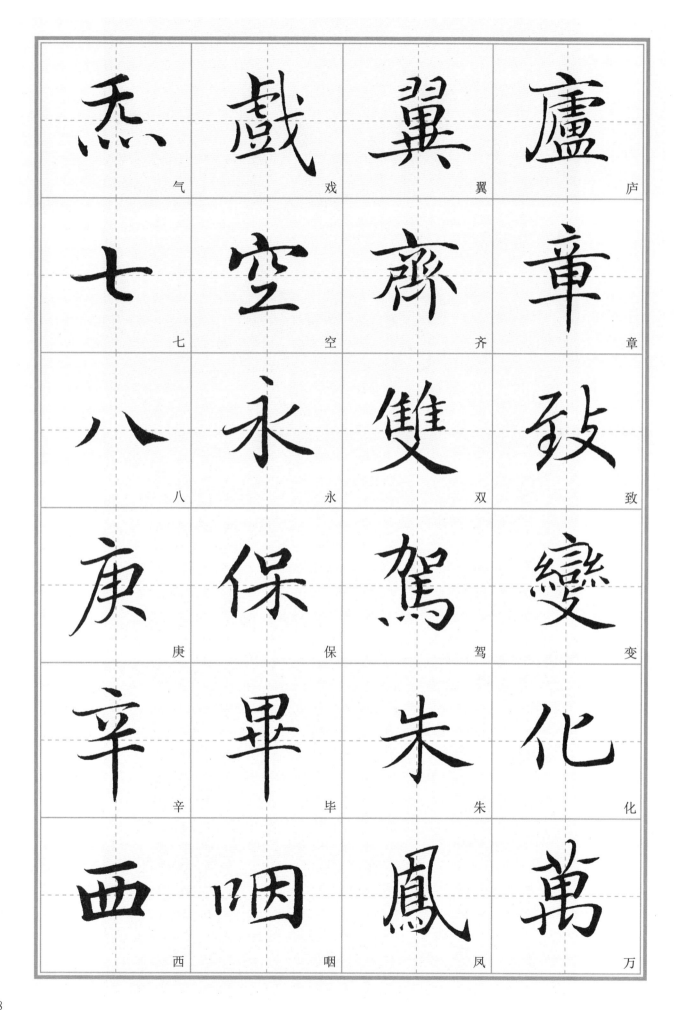

炁	戲	翼	廬
气	戏	翼	庐
七	空	齋	章
七	空	齐	章
八	永	雙	致
八	永	双	致
庚	保	駕	變
庚	保	驾	变
辛	畢	朱	化
辛	毕	朱	化
西	咽	鳳	萬
西	咽	凤	万

素罗。衣服如法。乘素云飞舆。从太素玉女十二人。下降斋室之内。手执通灵白精玉符。授与兆身。兆便服符一枚。微祝曰。

白帝玉真。号曰浩庭。素罗飞裙。羽盖郁青。晏景常阳。回驾上清。流真曲降。下鉴我形。授我玉符。为我致灵。玉女扶舆。

五帝降軿。飞云羽

素羅衣服如法乘素雲飛輿從太素玉女十

二人下降齋室之内手執通靈白精玉符授

與地身地便服符一枚微祝曰

白帝玉真號曰浩庭素羅飛帬羽蓋鬱青晏

景常陽迴駕上清流真曲降下鑒我形授我

玉符為我致靈玉女扶輿五帝降軿飛雲羽

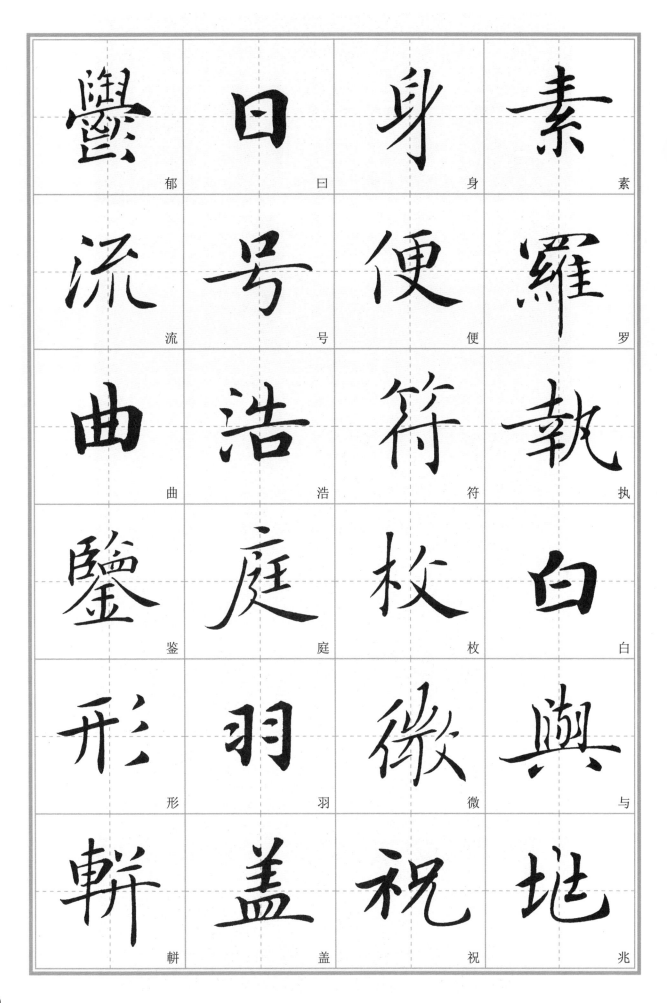

郁	曰	身	素
流	号	便	罗
曲	浩	符	执
鉴	庭	枚	白
形	羽	微	与
斩	盖	祝	兆

翠。升入华庭。三光同晖。八景长并。毕。咽炁六过。止。十月十一月壬癸之日。平旦。入室北向。叩齿九通。平坐。思北方北极玉真黑帝君。讳玄子。字上归。衣服如法。乘玄云飞舆。从太玄玉女十二人。下降斋室之内。手执通灵黑精玉符。

翠昇入華庭三光同暉八景長并畢咽炁六

過止

十月十一月壬癸之日平旦入室北向叩齒

九通平坐思北方北極玉真黑帝君諱玄子

字上歸衣服如法乘玄雲飛輿從太玄玉女

十二人下降齋室之內手執通靈黑精玉符

11

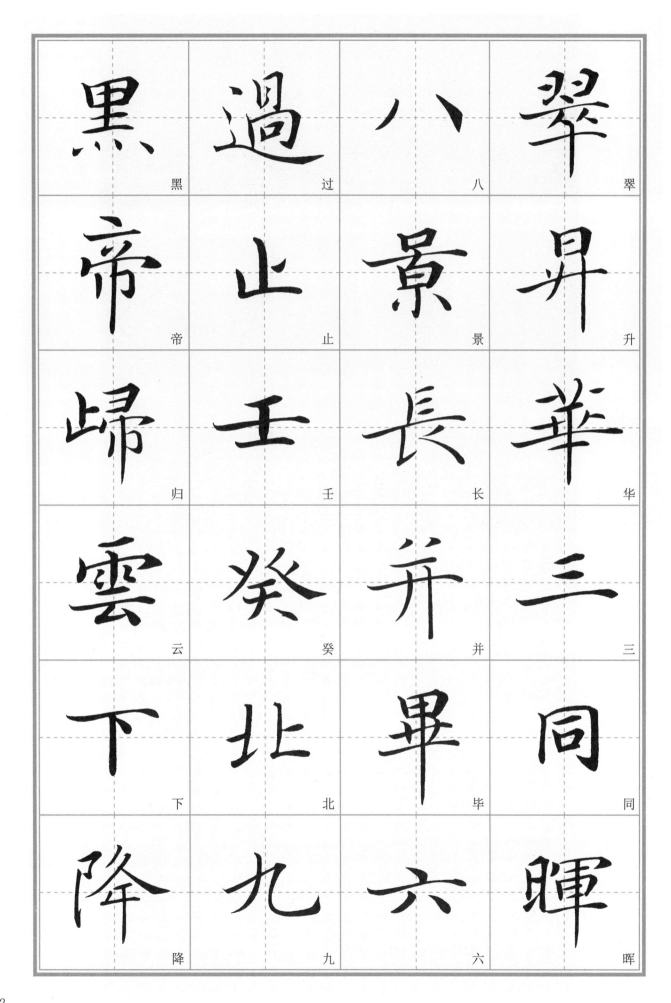

翠	八	過	黑
翠	八	过	黑
昇	景	止	帝
升	景	止	帝
華	長	壬	歸
华	长	壬	归
三	弁	癸	雲
三	并	癸	云
同	畢	北	下
同	毕	北	下
暉	六	九	降
晖	六	九	降

12

授与兆身。兆便服符一枚。微祝曰。北帝黑真。号曰玄子。锦帔罗裙。百和交起。徘徊上清。琼宫之里。回真下降。华光焕彩。授我灵符。百关通理。玉女侍卫。年同劫纪。五帝齐景。永保不死。毕。咽炁五过。止。三月六月九月十二月戊巳之日。平旦。入室。

授興兆身兆便服符一枚微祝曰
北帝黑真号曰玄子錦帔羅裙百和交起徘
徊上清瓊宮之裏迴真下降華光煥彩授我
靈符百關通理玉女侍衛年同劫紀五帝齊
景永保不死畢咽炁五過止
三月六月九月十二月戊巳之日平旦入室

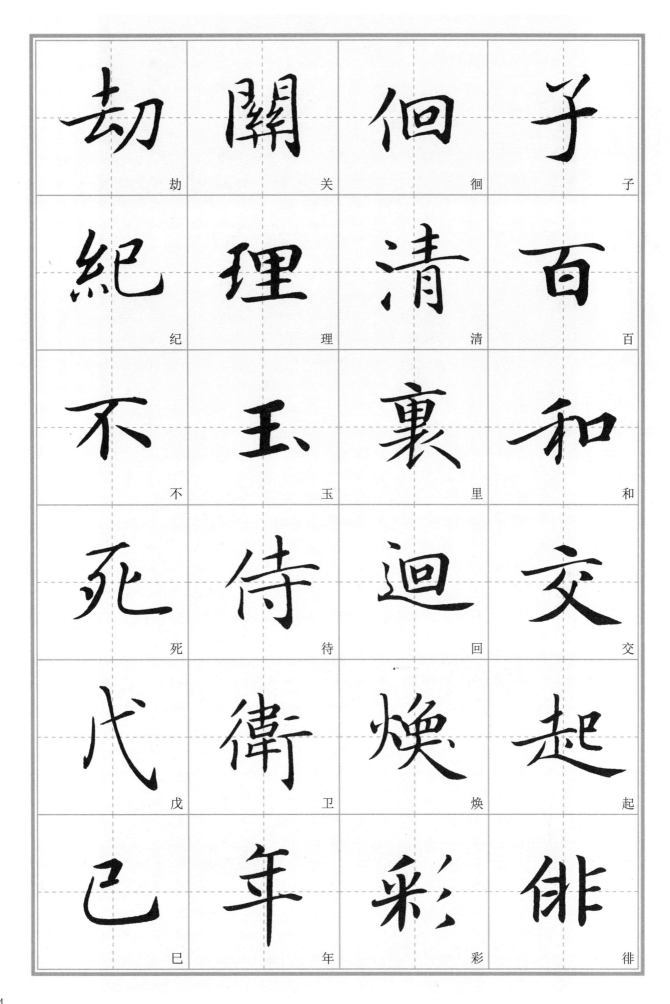

劫	關	佪	孑
劫	关	徊	孑
紀	理	清	百
纪	理	清	百
不	玉	裏	和
不	玉	里	和
死	侍	迴	交
死	待	回	交
代	衞	煥	起
戊	卫	焕	起
巳	年	彩	俳
巳	年	彩	俳

向太岁叩齿九通。平坐。思中央中极玉真黄帝君。讳文梁。字总归。衣服如法。乘黄云飞舆。从黄素玉女十二人。下降斋室之内。手执通灵黄精玉符。授与兆身。兆便服符一枚。微祝曰。黄帝玉真。总御四方。周流无极。号曰文梁。五彩交焕。锦帔罗裳。上游玉清。徘徊常阳。

向太歲叩齒九通平坐思中央中極玉真黄

帝君諱文梁字總歸衣服如法乘黄雲飛輿

從黄素玉女十二人下降齋室之内手執通

靈黄精玉符授與地身地便服符一枚微祝曰

黄帝玉真揔御四方周流無極號曰文

梁五彩交煥錦帔羅裳上遊玉清徘徊常陽

15

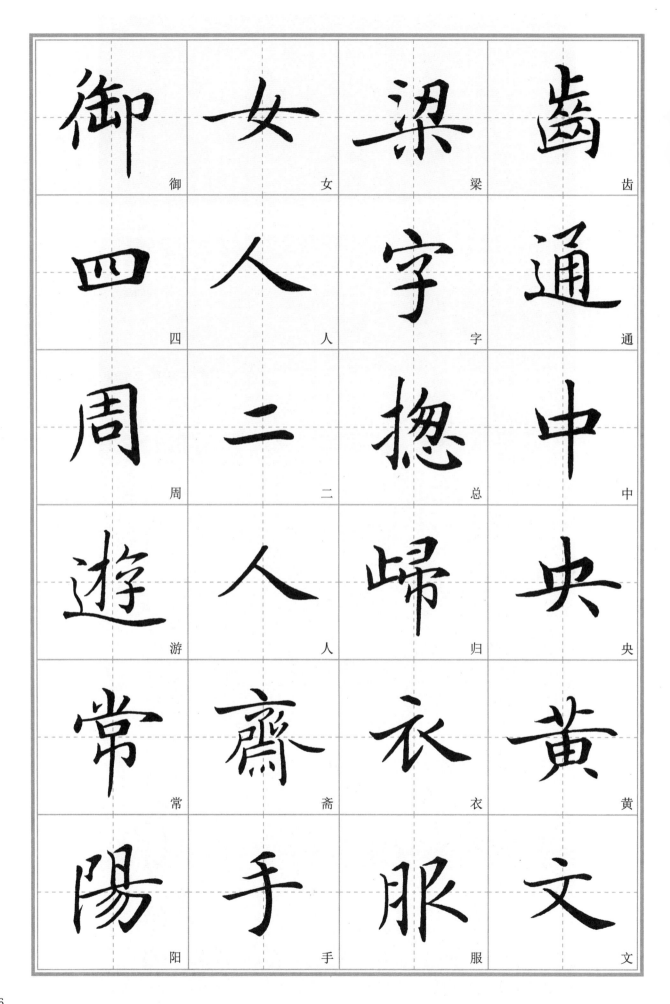

御　女　梁　齒

御 女 梁 齿

四　人　字　通

四 人 字 通

周　二　緫　中

周 二 总 中

遊　人　歸　央

游 人 归 央

常　齋　衣　黃

常 斋 衣 黄

陽　手　服　文

阳 手 服 文

九曲華關流看瓊堂乘雲驕轡下降我房授

我玉符玉女扶將通靈致真洞達無方八景

同輿五帝齊光畢咽炁十二過止

靈飛六甲內思通靈上法

凡修六甲上道當以甲子之日平旦墨書白

紙太玄宮玉女左靈飛一旬上符沐浴清齋

九曲华关。流看琼堂。乘云骓辔。下降我房。授我玉符。玉女扶将。通灵致真。洞达无方。八景同舆。五帝齐光。毕。咽炁十二过。止。灵飞六甲内思通灵上法。凡修六甲上道。当以甲子之日。平旦。墨书白纸太玄宫玉女左灵飞一旬上符。沐浴清斋

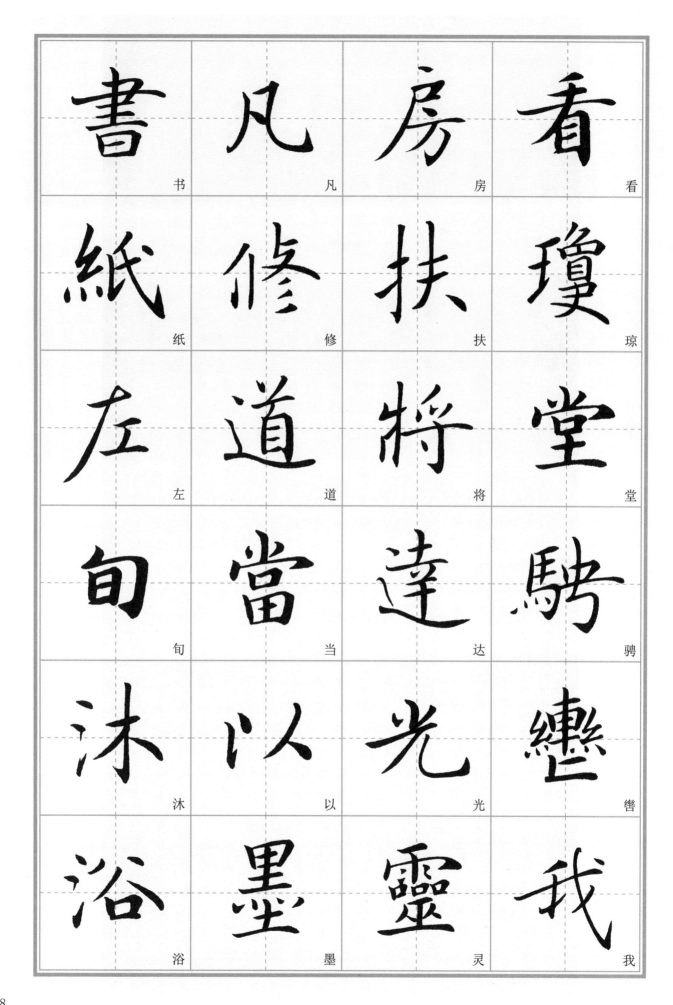

書 书	凡 凡	房 房	看 看
紙 纸	修 修	扶 扶	瓊 琼
左 左	道 道	將 将	堂 堂
旬 旬	當 当	達 达	騁 骋
沐 沐	以 以	光 光	戀 峦
浴 浴	墨 墨	靈 灵	我 我

入室。北向六拜。叩齿十二通。顿服十符。祝如上法。毕。平坐闭目。思太玄玉女十真人。同服玄锦帔。青罗飞华之裙。头并颓云三角髻。余发散垂之至腰。手执玉精神虎之符。共乘黑翮之凤。白鸾之车。飞行上清。晏景常阳。回真下降。入兆身中。兆便心念甲子一旬玉女。讳字

入室北向六拜叩齒十二通頓服十符祝如
上法畢平坐閉目思太玄玉女十真人同服
玄錦帔青羅飛華之裙頭並積雲三角髻餘
髮散垂之至腰手執玉精神虎之符共乘黑
翮之鳳白鸞之車飛行上清晏景常陽迴真
下降入坥身中坥便心念甲子一旬玉女諱字

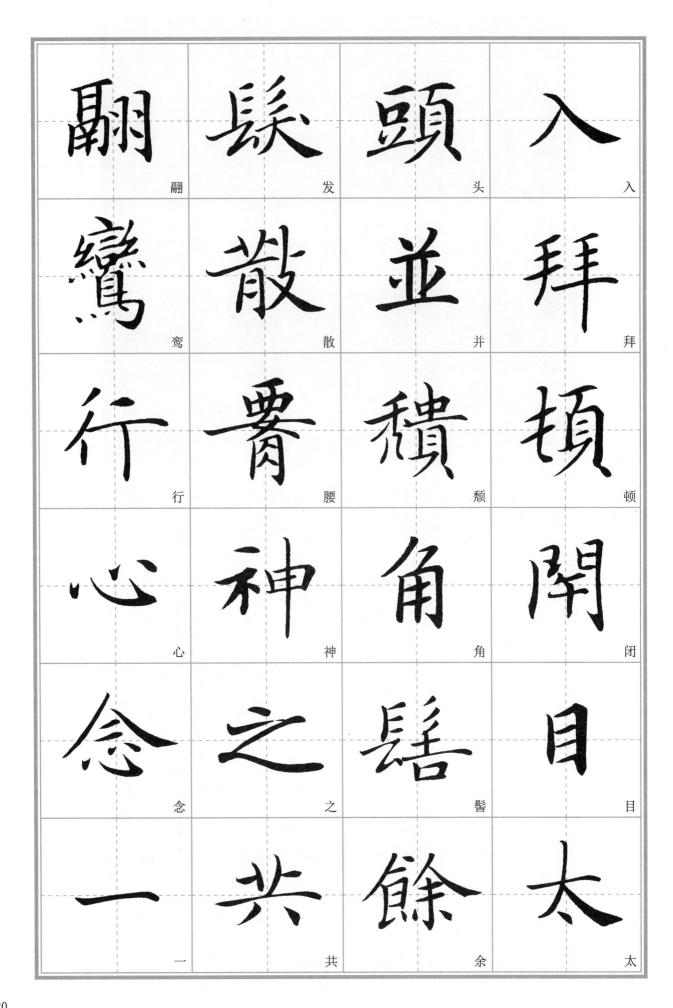

翾	髪	頭	入
翩	发	头	入
鸞	散	並	拜
鸾	散	并	拜
行	腰	積	頓
行	腰	颓	顿
心	神	角	閉
心	神	角	闭
念	之	髻	目
念	之	髻	目
一	共	餘	太
一	共	余	太

如上十真玉女悉降地形仍叩齒六十通咽
液六十過畢微祝曰
右飛左靈八景華清上植琳房下秀丹瓊合
度八紀攝御萬靈神通積感六氣鍊精雲宮
玉華乘虛順生錦帔羅裙霞映紫庭腰帶虎
書絡羽建青手執神符流金火鈴揮邪却魔

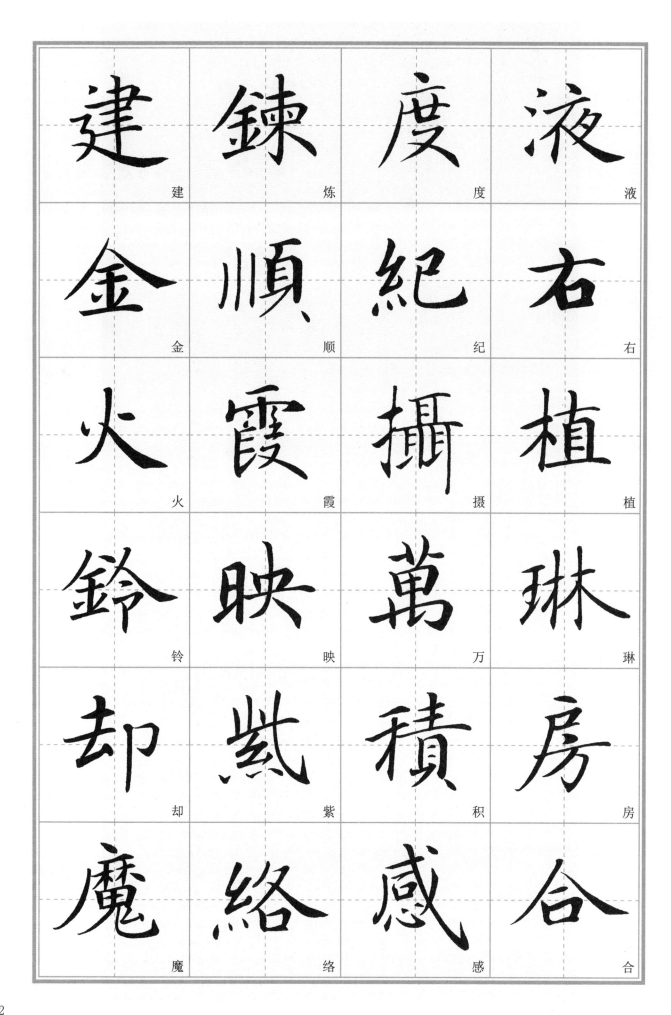

建	鍊	度	液
建	炼	度	液
金	順	紀	右
金	顺	纪	右
火	霞	攝	植
火	霞	摄	植
鈴	映	萬	琳
铃	映	万	琳
却	紫	積	房
却	紫	积	房
魔	絡	感	合
魔	络	感	合

保我利贞。制敕众妖。万恶泯平。同游三元。回老反婴。坐在立亡。侍我六丁。猛兽卫身。从以朱兵。呼吸江河。山岳颓倾。立致行厨。金醴玉浆。收束虎豹。叱咤幽冥。役使鬼神。朝伏千精。所愿从心。万事刻成。分道散躯。恣意化形。上补真人。天地同生。耳聪目镜。彻视黄宁。六甲

保我利貞制勑衆祅萬惡泯平同遊三元迴
老反嬰坐在立凸侍我六丁猛獸衞身從以
朱兵呼吸江河山岳穨傾立致行廚金醴玉
漿收束虎豹叱咤幽冥役使鬼神朝伏千精
所願從心萬事刻成分道散軀恣意化形上
補真人天地同生耳聰目鏡徹視黄寧六甲

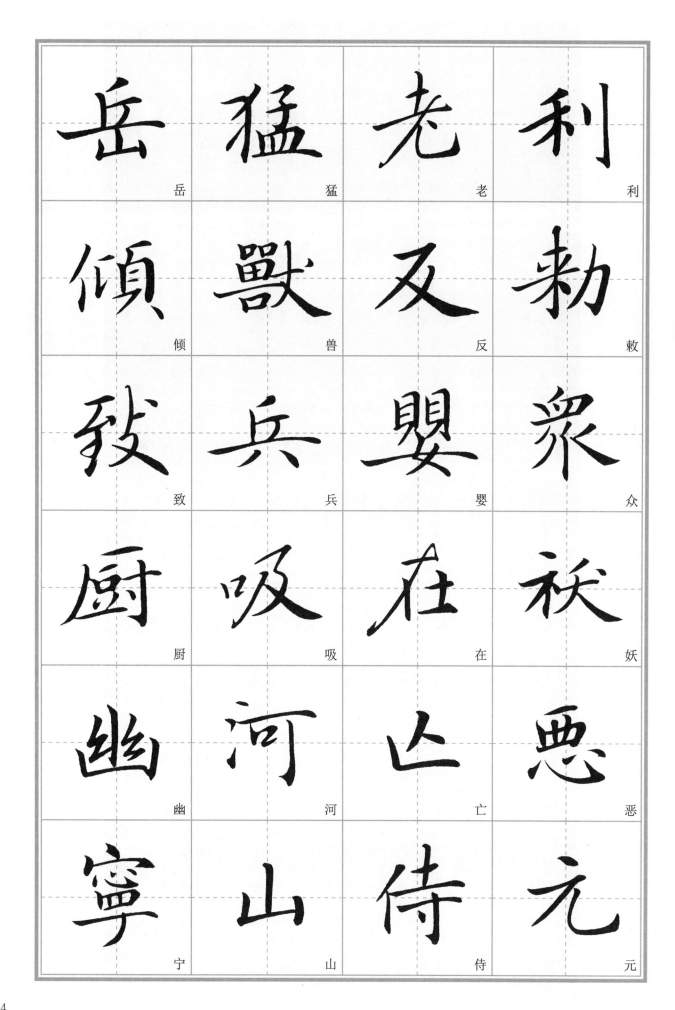

岳 岳	猛 猛	老 老	利 利
傾 倾	獸 兽	反 反	勅 敕
致 致	兵 兵	嬰 婴	眾 众
厨 厨	吸 吸	在 在	袄 妖
幽 幽	河 河	亡 亡	惡 恶
寧 宁	山 山	侍 侍	元 元

玉女為我使令畢乃開目初存思之時當平
坐接手於膝上勿令人見見則真光不一思
慮傷散戒之
甲戌日平旦黃書黃素宮玉女左靈飛一句
上符沐浴入室向太歲六拜叩齒十二通頓
服一旬十符祝如上法畢平坐閉目思黃素

玉女。为我使令。毕。乃开目。初存思之时。当平坐接手於膝上。勿令人见。见则真光不一。思虑伤散。戒之。甲戌日。平旦。黄书黄素宫玉女左灵飞一句上符。沐浴入室。向太岁六拜。叩齿十二通。顿服一旬十符。祝如上法。毕。平坐闭目。思黄素

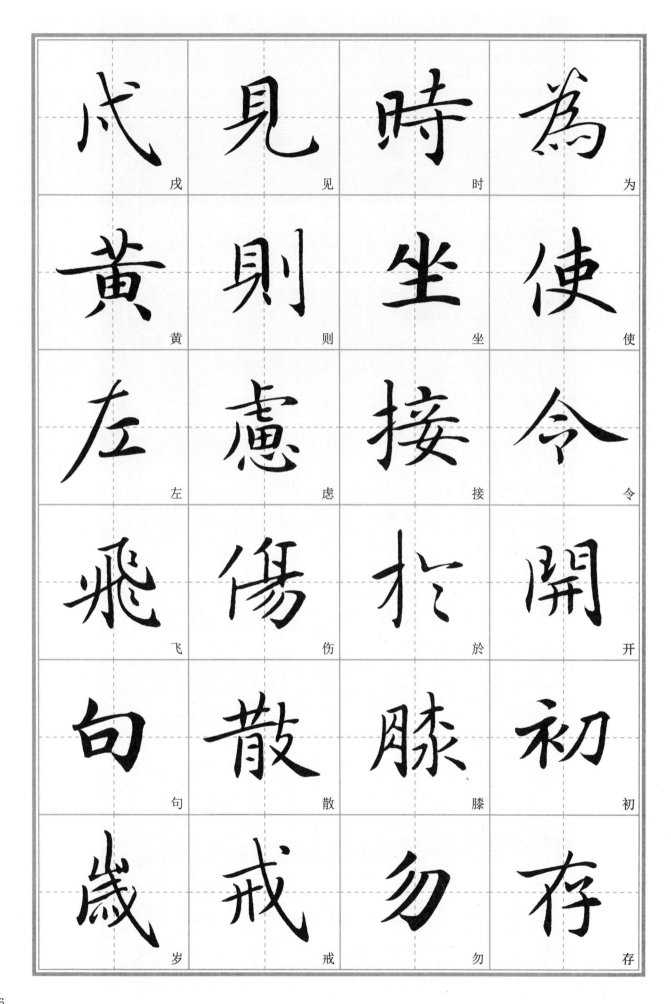

戌	見	時	為
戌	见	时	为
黃	則	坐	使
黄	则	坐	使
左	慮	接	令
左	虑	接	令
飛	傷	扵	開
飞	伤	於	开
句	散	膝	初
句	散	膝	初
歲	戒	勿	存
岁	戒	勿	存

26

玉女十真同服黄錦帔紫羅飛羽希頭並襀
雲三角鬐餘髮散之至腰手執神虎之符乘
九色之鳳白鸞之車飛行上清晏景常陽迴
真下降入兆身中地便心念甲戌一旬玉女
諱字如上十真玉女悉降地形仍叩齒六通
洇液六十過畢祝如前太玄之文

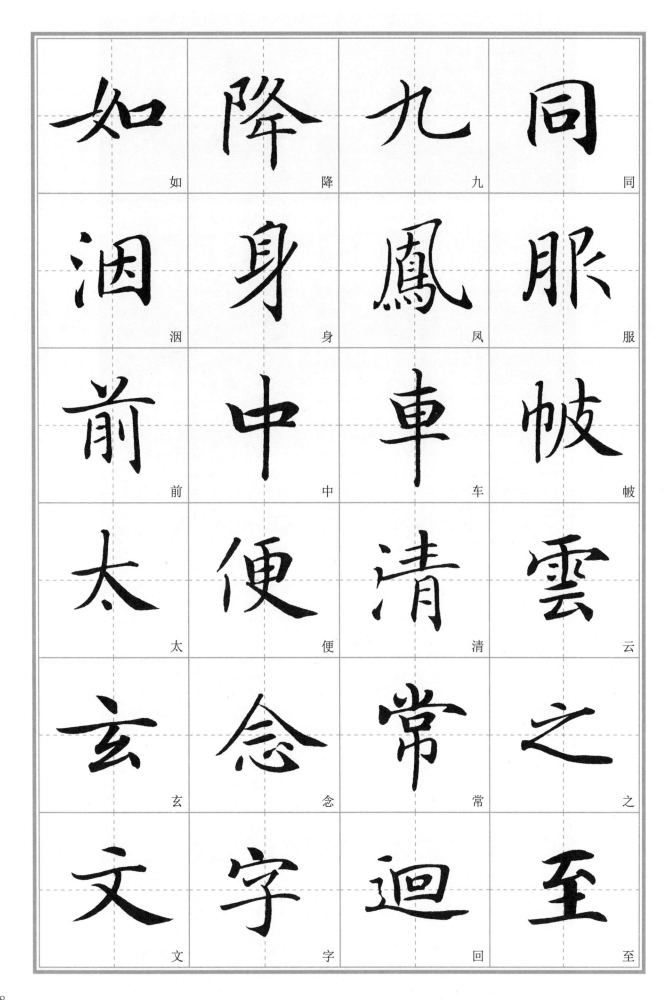

同	九	降	如
服	凤	身	洇
帔	车	中	前
云	清	便	太
之	常	念	玄
至	回	字	文

甲申之日。平旦。白书黄纸太素宫玉女左灵飞一旬上符。沐浴入室。向西六拜。叩齿十二通。顿服一旬十符。祝如上法。毕。平坐闭目。思太素玉女十真。同服白锦帔。丹罗华裙。头并颓云三角髻。余发散之至腰。手执神虎之符。乘朱凤白鸾之车。飞行上清。晏景常阳。回真

甲申之日平旦白書黄紙太素宮玉女左靈
飛一旬上符沐浴入室向西六拜叩齒十二
通頓服一旬十符祝如上法畢平坐閉目思
太素玉女十真同服白錦帔丹羅華希頭並
積雲三角髽餘髪散之至釁手執神虎之符
乘朱鳳白鸞之車飛行上清晏景常陽迴真

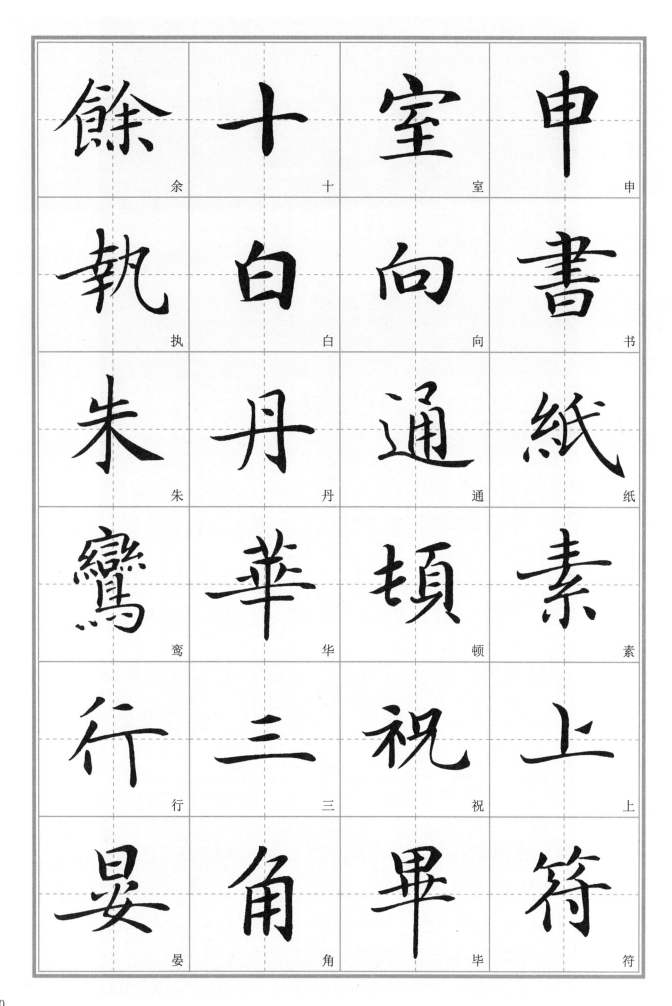

餘	十	室	申
余	十	室	申
執	白	向	書
执	白	向	书
朱	丹	通	紙
朱	丹	通	纸
鷲	華	頓	素
鸢	华	顿	素
行	三	祝	上
行	三	祝	上
晏	角	畢	符
晏	角	毕	符

下降。入兆身中。兆便心念甲申一旬玉女。讳字如上。十真玉女悉降兆形。仍叩齿六通。咽液六十过。毕。祝如太玄之文。甲午之日平旦。朱书绛宫玉女右灵飞一旬上符。沐浴入室。向南六拜。叩齿十二通。顿服一旬十符。祝如上法。毕。平坐闭目。思绛宫玉

下降入兆身中兆便心念甲申一旬玉女讳字如上十真玉女悉降兆形仍叩齿六通咽液六十过毕祝如太玄之文甲午之日平旦朱书绛宫玉女右灵飞一旬上符沐浴入室向南六拜叩齿十二通顿服一旬十符祝如上法毕平坐闭目思绛宫玉

南	過	真	下
南	过	真	下
拜	午	玉	坒
拜	午	玉	兆
齒	平	形	心
齿	平	形	心
法	書	叩	念
法	书	叩	念
畢	宮	六	甲
毕	宫	六	甲
絳	浴	咽	諱
绛	浴	咽	讳

女十真。同服丹锦帔。素罗飞裙。头并顽云三角髻。余发散之至腰。手执玉精金虎之符。乘朱凤白鸾之车。飞行上清。晏景常阳。回真下降。入兆身中。兆便心念甲午一旬玉女。讳字如上。十真玉女悉降兆身。仍叩齿六通。咽液六十过。毕。祝如太玄之文。

女十真同服丹錦帔素羅飛裙頤並頹雲三
角鬖餘髮散之至腰手執玉精金虎之符乘
朱鳳白鸞之車飛行上清晏景常陽迴真下
降入地身中地便心念甲午一旬玉女諱字
如上十真玉女悉降地身仍叩齒六通咽液
六十過甲祝如太玄之文

33

旬	車	鬠	女
如	飛	散	錦
上	行	手	羅
悉	景	精	裙
通	陽	金	頭
液	中	乘	並

旬　车　髻　女
如　飞　散　锦
上　行　手　罗
悉　景　精　裙
通　阳　金　头
液　中　乘　并

甲辰之日平旦。丹書拜精宮玉女右靈飛一旬上符。沐浴入室。向本命六拜。叩齒十二通。頓服一旬十符。祝如上法。畢。平坐閉目。思拜精玉女十真。同服紫錦帔。碧羅飛華裙。頭並頹雲三角髻。餘髮散之至腰。手執金虎之符。乘黃翩之鳳。白鸞之車。飛行上清。晏景常陽。

甲辰之日平旦丹書拜精宮玉女右靈飛一
旬上符沐浴入室向本命六拜叩齒十二通
頓服一旬十符祝如上法畢平坐閉目思拜
精玉女十真同服紫錦帔碧羅飛華希頭並
積雲三角髺餘髮散之至腰手執金虎之符
乘黃翩之鳳白鸞之車飛行上清晏景常陽

35

髻	真	入	甲
散	同	本	辰
之	紫	命	右
乘	碧	服	一
黄	頹	目	旬
翩	云	女	浴

36

迴真下降入坥身中坥便心念甲辰一旬玉

女諱字如上十真玉女悉降坥身仍叩齒六通

咽液六十過畢祝如太玄之文

甲寅之日平旦青書青要宮玉女右靈飛一

旬上符沐浴入室向東六拜叩齒十二通頓

服一旬十符祝如上法畢平坐閉目思青要

回真下降。入兆身中。兆便心念甲辰一旬玉女。讳字如上。十真玉女悉降兆身。仍叩齿六通。咽液六十过。毕。祝如太玄之文。甲寅之日。平旦。青书青要宫玉女右灵飞一旬上符。沐浴入室。向东六拜。叩齿十二通。顿服一旬十符。祝如上法。毕。平坐闭目。思青要

向	書	祝	降
向	书	祝	降
東	要	太	圸
东	要	太	兆
二	宫	玄	身
二	宫	玄	身
脈	玉	寅	十
服	玉	寅	十
法	女	旦	仍
法	女	旦	仍
坐	室	青	畢
坐	室	青	毕

玉女十真。同服紫锦帔。丹青飞裙。头并颓云三角髻。余发散之至腰。手执金虎之符。乘青翮之凤。白鸾之车。飞行上清。晏景常阳。回真下降。入兆身中。兆便心念甲寅一旬玉女。讳字如上。十真玉女悉降兆身。仍叩齿六通。咽液六十过。毕。祝如太玄之文。

玉女十真同服紫锦帔丹青飞希头并积云

三角髻馀髪散之至腰手执金虎之符乘青

翮之凤白鸾之车飞行上清晏景常阳迴真

下降入兆身中兆便心念甲寅一旬玉女讳

字如上十真玉女悉降兆身仍叩齿六通咽

液六十过毕祝如太玄之文

字	清	散	錦
字	清	散	锦
如	晏	霄	帔
如	晏	腰	帔
真	下	執	丹
真	下	执	丹
叩	中	金	頭
叩	中	金	头
六	心	之	餘
六	心	之	余
咽	寅	上	髮
咽	寅	上	发

行此道忌淹汙經死䘮之家不得與人同牀
寢衣服不假人禁食五辛及一切肉又對近
婦人尤禁之甚令人神䘮魂亡生邪失性災
及三世死為下鬼常當燒香於寢牀之首也
上清瓊宮玉符乃是太極上宮四真人所受
於太上之道當須精誠潔心澡除五累遺穢

尤	衣	死	此
尤	衣	死	此
甚	假	喪	道
甚	假	丧	道
魂	禁	家	忌
魂	禁	家	忌
邪	及	不	淹
邪	及	不	淹
性	近	得	污
性	近	得	污
炎	婦	寢	經
灾	妇	寝	经

污之尘浊。杜淫欲之失正。目存六精。凝思玉真。香烟散室。孤身幽房。积毫累著。和魂保中。仿佛五神。游生三宫。豁空竞於常辈。守寂默以感通者。六甲之神不逾年而降已也。子能精修此道。必破券登仙矣。信而奉者为灵人。不信者将身没九泉矣。

污之塵濁杜淫欲之失正目存六精凝思玉
真香煙散室孤身幽房積毫累著和魂保中
仿佛五神遊生三宫豁空竞於常辈守寂默
以感通者六甲之神不逾年而降已也子能
精修此道必破券登仙矣信而奉者為靈人
不信者將身沒九泉矣

於	著	凝	尘
守	和	香	浊
默	仿	烟	淫
逾	佛	孤	欲
年	豁	毫	失
也	空	累	正

上清六甲虚映之道当得至精至真之人乃得行之。行之既速。致通降而灵气易发。久勤修之。坐在立亡。长生久视。变化万端。行厨卒致也。九疑真人韩伟远。昔受此方於中岳宋德玄。德玄者。周宣王时人。服此灵飞六甲得道。能

上清六甲虚映之道當得至精至真之人乃
得行之行之既速致通降而靈氣易發久勤
修之坐在立亡長生久視變化萬端行廚卒
致也
九疑真人韓偉遠昔受此方於中岳宋德玄
德玄者周宣王時人服此靈飛六甲得道躰

韓	視	氣	映
韩	视	气	映
遠	變	易	當
远	变	易	当
昔	化	發	精
昔	化	发	精
者	萬	久	旣
者	万	久	既
靈	端	勤	速
灵	端	勤	速
能	疑	長	而
能	疑	长	而

一日行三千里。数变形为鸟兽。得真灵之道。今在嵩高。伟远久随之。乃得受法。行之道成。今处九疑山。其女子有郭勺药。赵爱儿。王鲁连等。并受此法而得道者。复数十人。或游玄洲。或处东华。方诸台今见在也。南岳魏夫人言此云。郭勺药者。汉度辽将军阳平郭骞女

一日行三千里數變形為鳥獸得真靈之道

今在嵩高偉遠久隨之乃得受法行之道成

今處九疑山其女子有郭勺藥趙愛兒王魯

連等並受此法而得道者復數十人或遊玄

洲或處東華方諸臺今見在也南岳魏夫人

言此云郭勺藥者漢度遼將軍陽平郭騫女

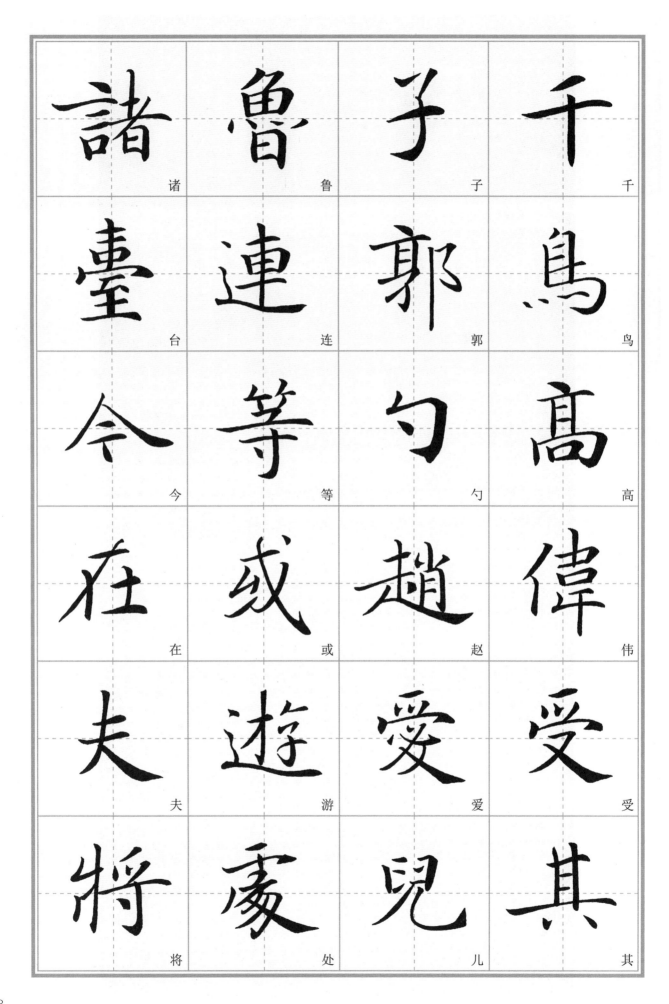

諸　魯　子　千
　　　　諸　　　　魯　　　　子　　　　千

臺　連　郭　鳥
　　　　台　　　　连　　　　郭　　　　鸟

今　等　勻　高
　　　　今　　　　等　　　　匀　　　　高

在　或　趙　偉
　　　　在　　　　或　　　　赵　　　　伟

夫　遊　愛　受
　　　　夫　　　　游　　　　爱　　　　受

將　豪　兒　其
　　　　将　　　　处　　　　儿　　　　其

也少好道精誠真人因授其六甲趙愛見者
幽州刺史劉虞別駕漁陽趙詠姊也好道得
尸解後又受此符王魯連者魏明帝城門校
尉范陵王伯綗女也亦學道一旦忽委婿李
子期入陸渾山中真人又授此法子期者司
州魏人清河王傳者也其常言此婦狂走云

也。少好道。精诚真人因授其六甲。赵爱儿者。幽州刺史刘虞别驾渔阳赵该姊也。好道得尸解。后又受此符。王鲁连者。魏明帝城门校尉范陵王伯纲女也。亦学道。一旦忽委婿李子期。入陆浑山中。真人又授此法。子期者。司州魏人。清河王传者也。其常言此妇狂走云。

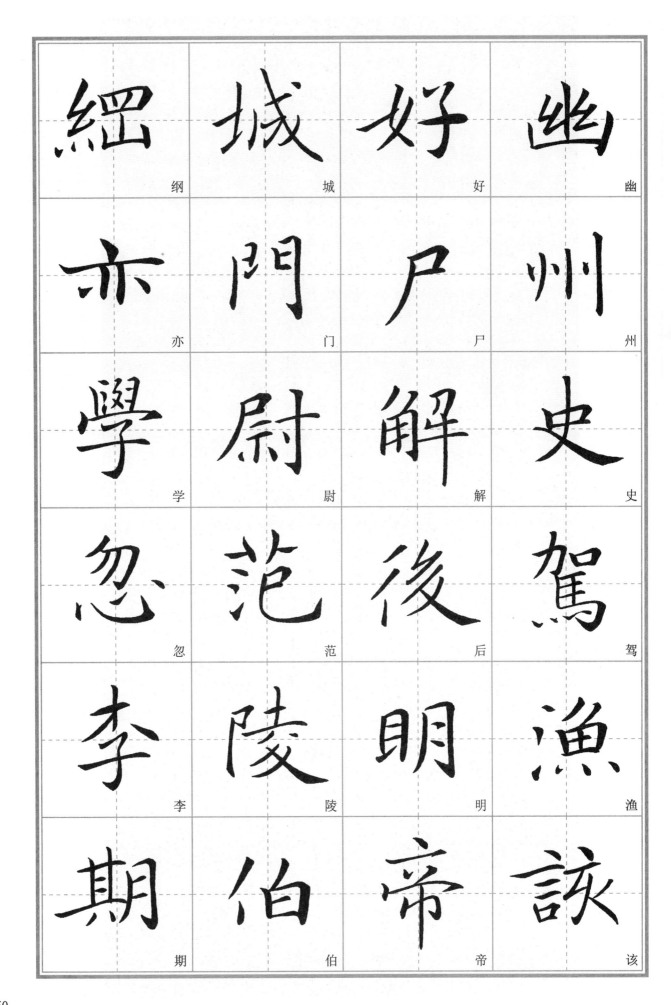

緔 纲	城 城	好 好	幽 幽
亦 亦	門 门	尸 尸	州 州
學 学	尉 尉	解 解	史 史
忽 忽	范 范	後 后	駕 驾
李 李	陵 陵	明 明	漁 渔
期 期	伯 伯	帝 帝	詠 该

一旦失所在

上清瓊宮陰陽通真秘符

每至甲子及餘甲日服上清太陰符十枚又

服太陽符十枚先服太陰符也勿令人見之

寧與人千金不與人六甲陰正此之謂

服二符當叩齒十二通微祝曰

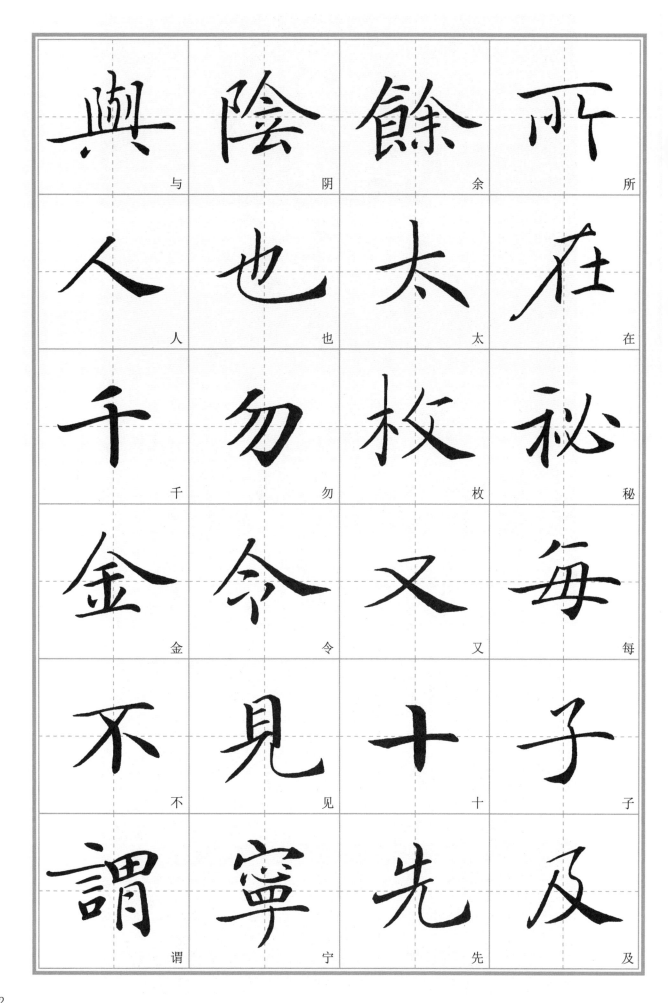

興 与	陰 阴	餘 余	所 所
人 人	也 也	太 太	在 在
千 千	勿 勿	枚 枚	祕 秘
金 金	令 令	又 又	每 每
不 不	見 见	十 十	子 子
謂 谓	寧 宁	先 先	及 及

五帝上真六甲玄靈陰陽二炁元始所生惣
統萬道撿滅遊精鎮魂固魄五內華榮常使
六甲運役六丁為我降真飛雲紫軿乘空駕
浮上入玉庭畢服符咽液十二過止

五帝上真。六甲玄灵。阴阳二炁。元始所生。总统万道。捡灭游精。镇魂固魄。五内华荣。常使六甲。运役六丁。为我降真。飞云紫輧。乘空驾浮。上入玉庭。毕。服符。咽液十二过。止。

陽符　甲子

陰符　乙丑

53

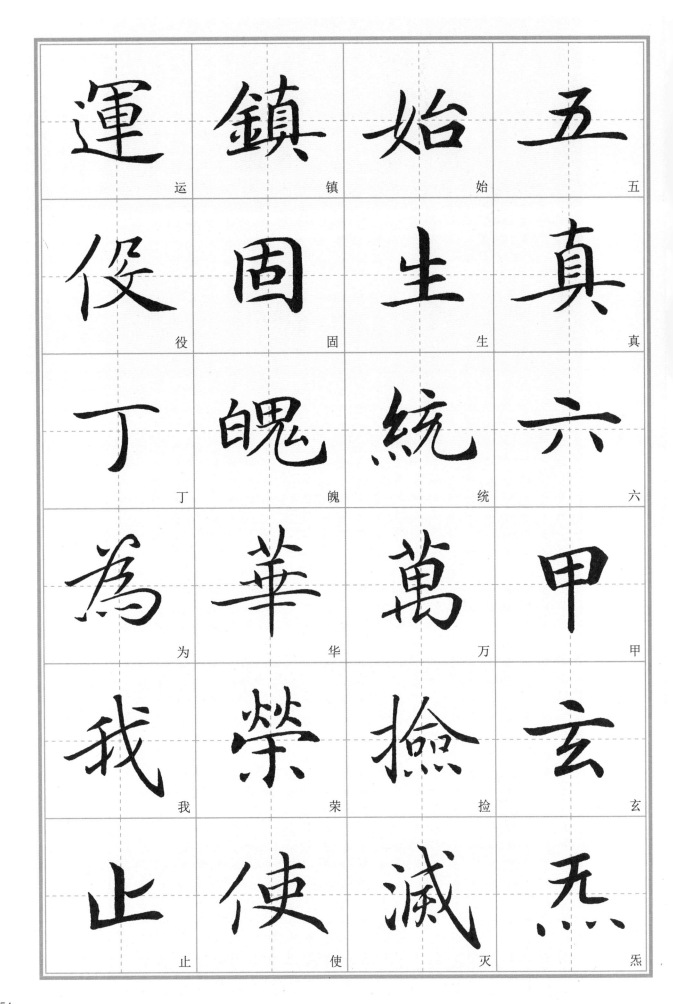

運	鎮	始	五
运	镇	始	五
役	固	生	真
役	固	生	真
丁	魄	統	六
丁	魄	统	六
爲	華	萬	甲
为	华	万	甲
我	榮	撿	玄
我	荣	捡	玄
止	使	滅	炁
止	使	灭	炁

祝如上法。

朱书。太玄玉女灵珠。字承翼。墨书。太玄玉女兰修。字清明。右此六甲阴阳符。当与六甲符俱服。阳日朱书符。阴日墨书符。

書符陰日墨書符祝如上法

右此六甲陰陽符當與六甲符俱服陽日朱

墨書 太玄玉女蘭修 字清明

朱書 太玄玉女靈珠字承翼

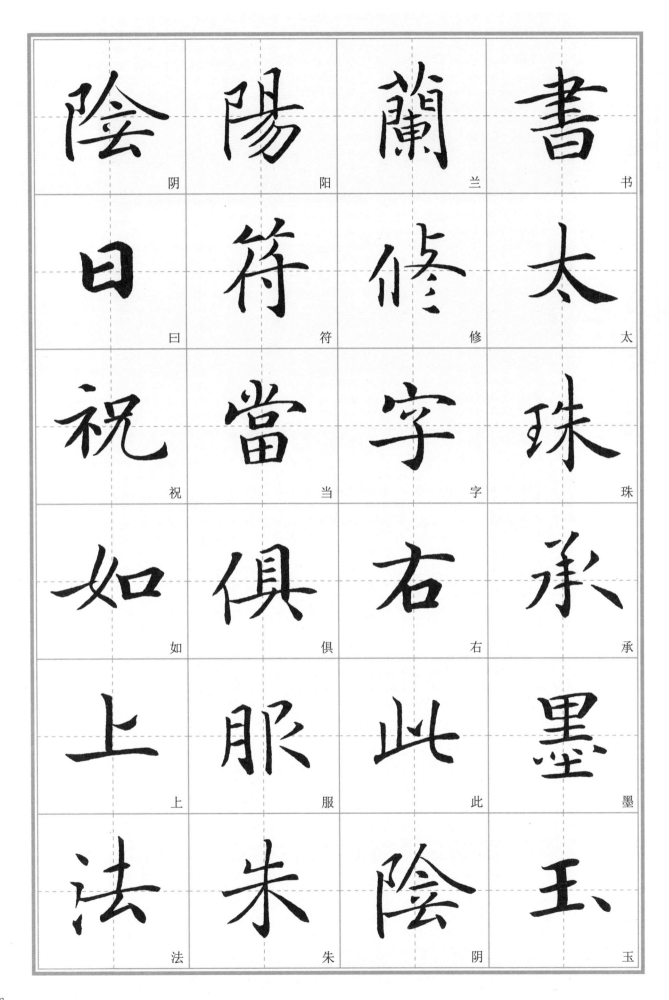

陰	陽	蘭	書
阴	阳	兰	书
日	符	修	太
曰	符	修	太
祝	當	字	珠
祝	当	字	珠
如	俱	右	承
如	俱	右	承
上	服	此	墨
上	服	此	墨
法	朱	陰	玉
法	朱	阴	玉

欲令人恒斋戒。忌血秽。若污慢所奉。不尊道法者。殒为下鬼。敬护之者长生。替泄之者凋零。吞符咀嚼。取朱字之津液而吐出滓。著香火中。勿符纸内胃中也。

欲令人恒齋戒忌血

穢若汙慢所奉不尊

道法者殞為下鬼敬

護之者長生替泄之者

凋零吞符咀嚼取朱

字之津液而吐出滓著

香火中勿符紙內胃中也

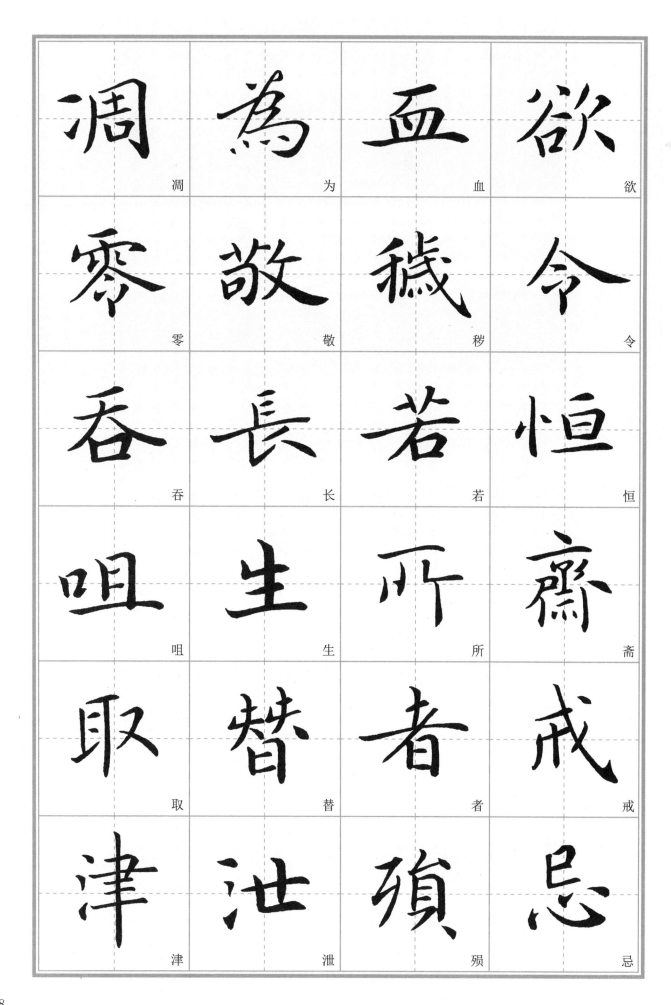

凋 凋

零 零

吞 吞

咀 咀

取 取

津 津

為 为

敬 敬

長 长

生 生

替 替

泄 泄

血 血

穢 秽

若 若

所 所

者 者

殞 殒

欲 欲

令 令

恒 恒

齋 斋

戒 戒

忌 忌

行此道。忌淹污。经死丧之家。不得与人同床寝。衣服不假人。禁食五辛及一切肉。又对近妇人尤禁之甚。令人神丧魂亡。生邪失性。灾及三世。死为下鬼。常当烧香於寝床之首也。上清琼宫玉符。乃是太极上宫四真人所受

行此道忌淹汙經死衾之家不得與人同牀
寢衣服不假人禁食五辛及一切肉又對近
婦人尤禁之甚令人神衾魂亡生邪失性灾
及三世死為下鬼常當燒香於寢牀之首也
上清瓊宫玉符乃是太極上宫四真人所受

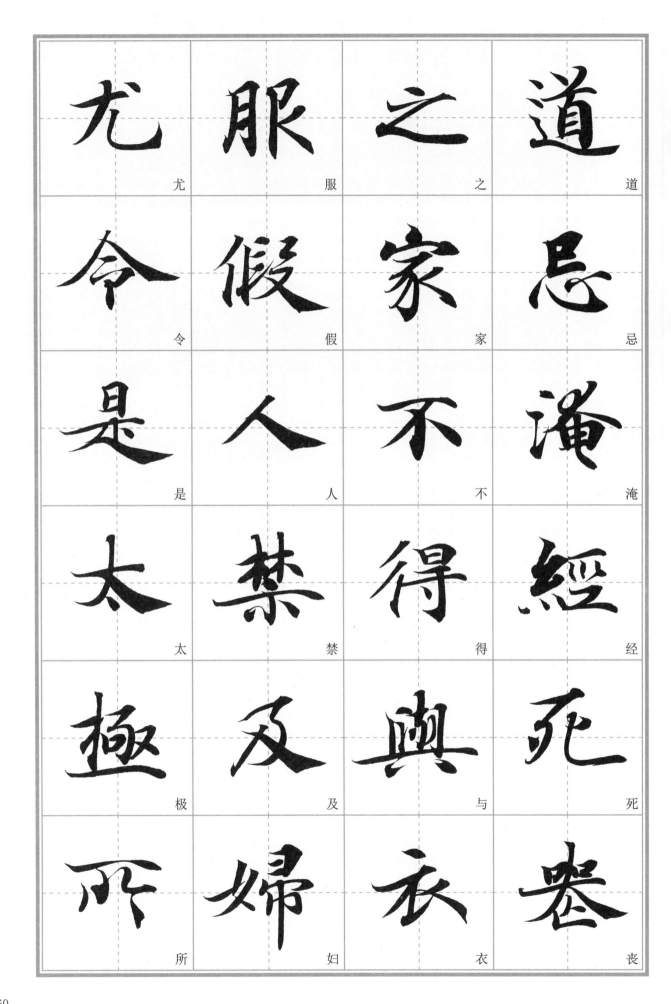

尤 服 之 道

令 假 家 忌

是 人 不 淹

太 禁 得 經

極 及 與 死

所 婦 衣 喪

於太上之道當須精誠潔心澡除五累遺穢汙之塵濁杜淫欲之失正目存六精凝思玉真香煙散室孤身幽房積毫累著和魂保中仿佛五神遊生三宮窈空競於常輩守寂默以感通者六甲之神不踰年而降已也子能

於太上之道。当须精诚洁心。澡除五累。遗秽污之尘浊。杜淫欲之失正。目存六精。凝思玉真。香烟散室。孤身幽房。积毫累著。和魂保中。仿佛五神。游生三宫。豁空竞於常辈。守寂默以感通者。六甲之神不逾年而降已也。子能

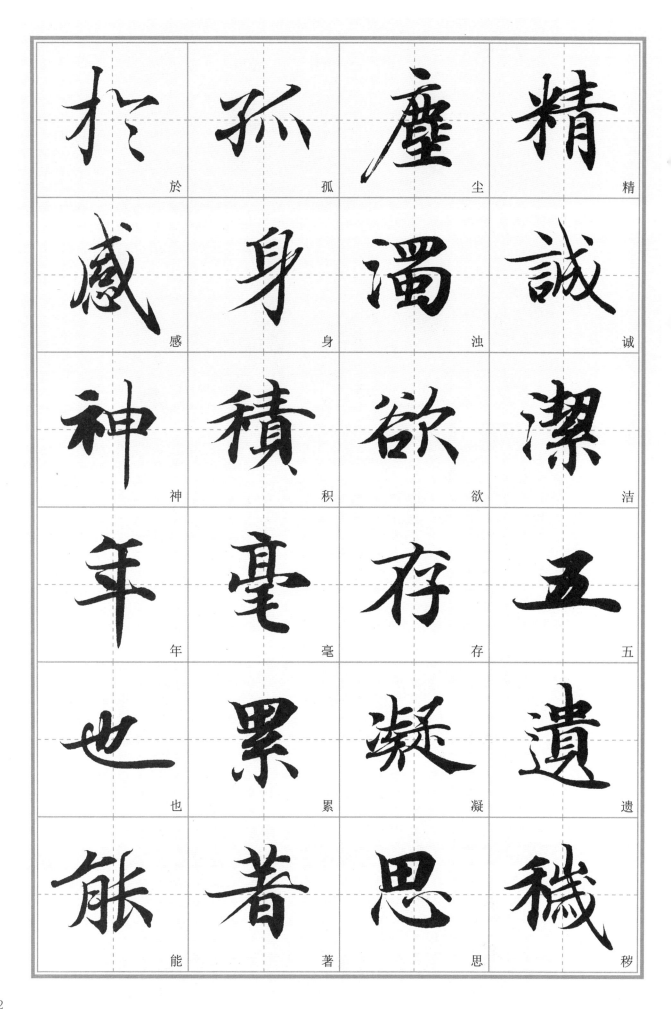

於　孤　塵　精
感　身　濁　誠
神　積　欲　潔
年　毫　存　五
也　累　凝　遺
能　著　思　秽

精修此道必破券登仙矣信而奉者為靈人

不信者將身沒九泉矣

上清六甲虛映之道當得至精至真之人乃

得行之既速致通降而靈氣易發久勤

修之坐在立亡長生久視變化萬端行廚卒

精修此道。必破券登仙矣。信而奉者为灵人。不信者将身没九泉矣。上清六甲虚映之道。当得至精至真之人。乃得行之。行之既速。致通降而灵气易发。久勤修之。坐在立亡。长生久视。变化万端。行厨卒

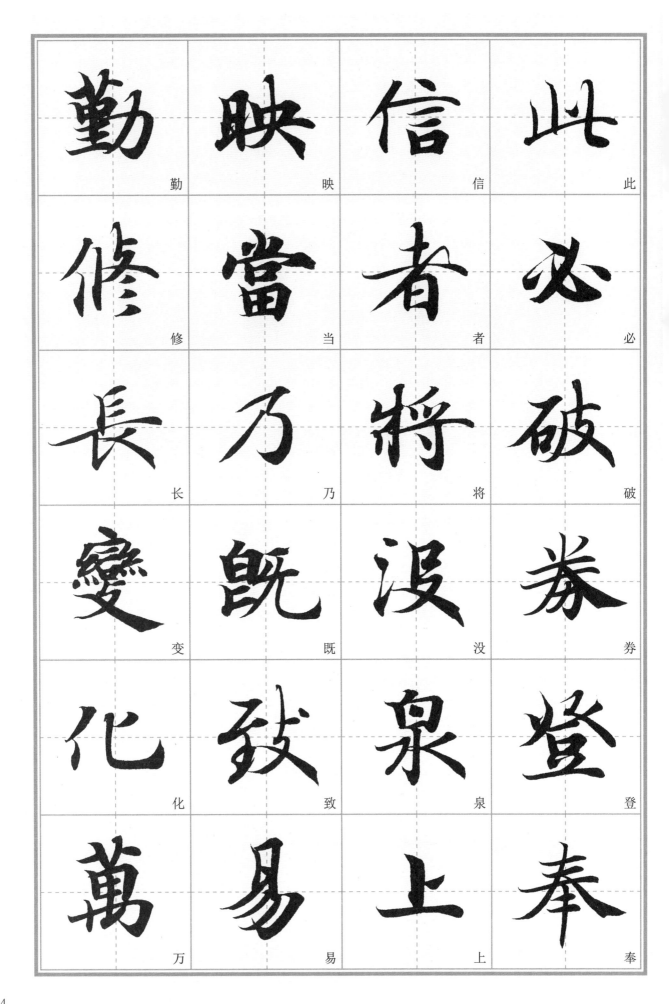

勤　映　信　此
修　當　者　必
長　乃　將　破
變　既　沒　券
化　致　泉　登
萬　易　上　奉

致也

九疑真人韓偉遠昔受此方於中岳宋德

玄者周宣王時人服此靈飛六甲得道胀

一日行三千里數變形為鳥獸得真靈之道

今在嵩高偉遠久隨之乃得受法行之道成

致也。九疑真人韩伟远。昔受此方於中岳宋德玄。德玄者。周宣王时人。服此灵飞六甲得道。能一日行三千里。数变形为鸟兽。得真灵之道。今在嵩高。伟远久随之。乃得受法。行之道成。

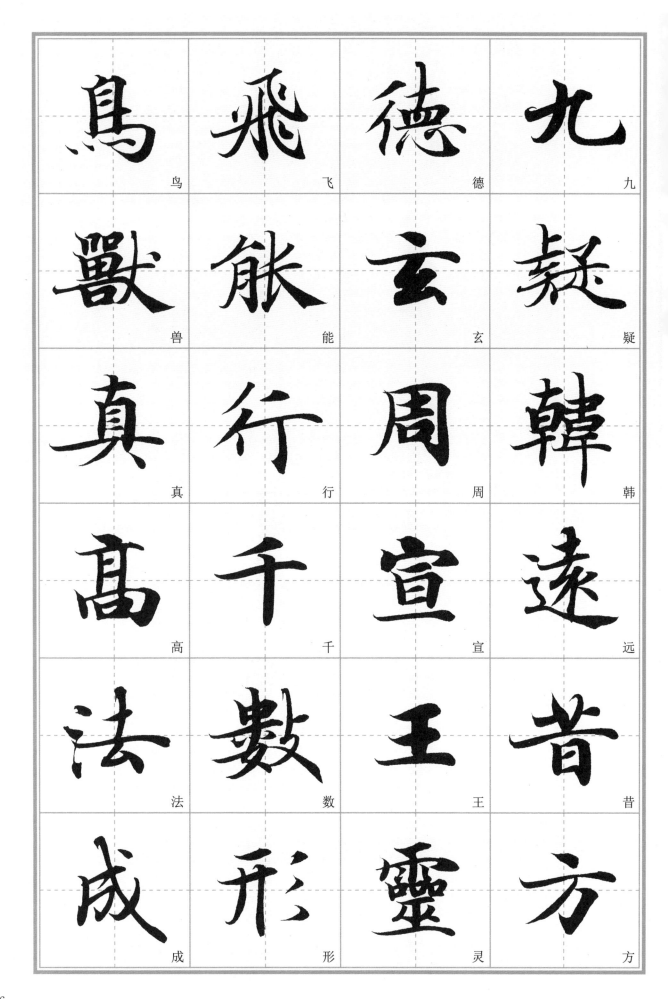

鳥	飛	德	九
鸟	飞	德	九
獸	能	玄	疑
兽	能	玄	疑
真	行	周	韓
真	行	周	韩
高	千	宣	遠
高	千	宣	远
法	數	王	昔
法	数	王	昔
成	形	靈	方
成	形	灵	方

今處九疑山其女子有郭芍藥趙愛兒王魯
連等並受此法而得道者復數十人或遊玄
州或豪東華方諸臺今見在也南岳魏夫人
言此云郭芍藥者漢度遼將軍陽平郭騫女
也少好道精誠真人因授其六甲趙愛兒者

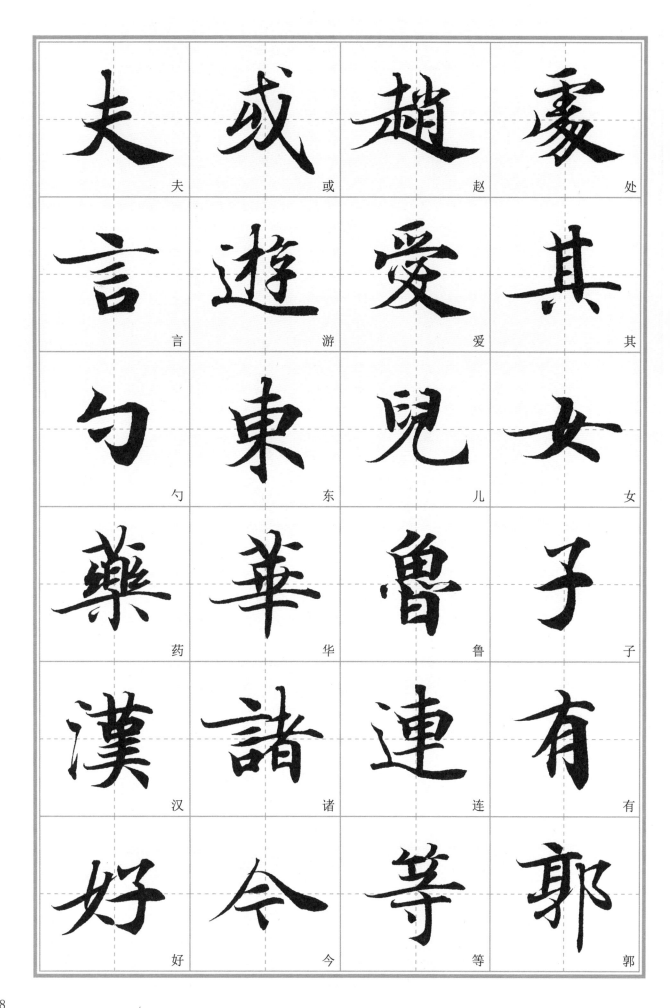

夫	或	趙	處
言	遊	愛	其
勺	東	兒	女
藥	華	魯	子
漢	諸	連	有
好	今	等	郭

夫　或　赵　处
言　游　爱　其
勺　东　儿　女
药　华　鲁　子
汉　诸　连　有
好　今　等　郭

幽州刺史劉虞別駕漁陽趙詠姊也好道得
尸解後又受此符王魯連者魏明帝城門校
尉范陵王伯綢女也亦學道一旦忽委塘李
子期入陸渾山中真人又授此法子期者司
州魏人清河王傅者也其常言此婦狂走云

幽州刺史刘虞别驾渔阳赵该姊也。好道得尸解。后又受此符。王鲁连者。魏明帝城门校尉范陵王伯纲女也。亦学道。一旦忽委婿李子期。入陆浑山中。真人又授此法。子期者。司州魏人。清河王传者也。其常言此妇狂走云。

69

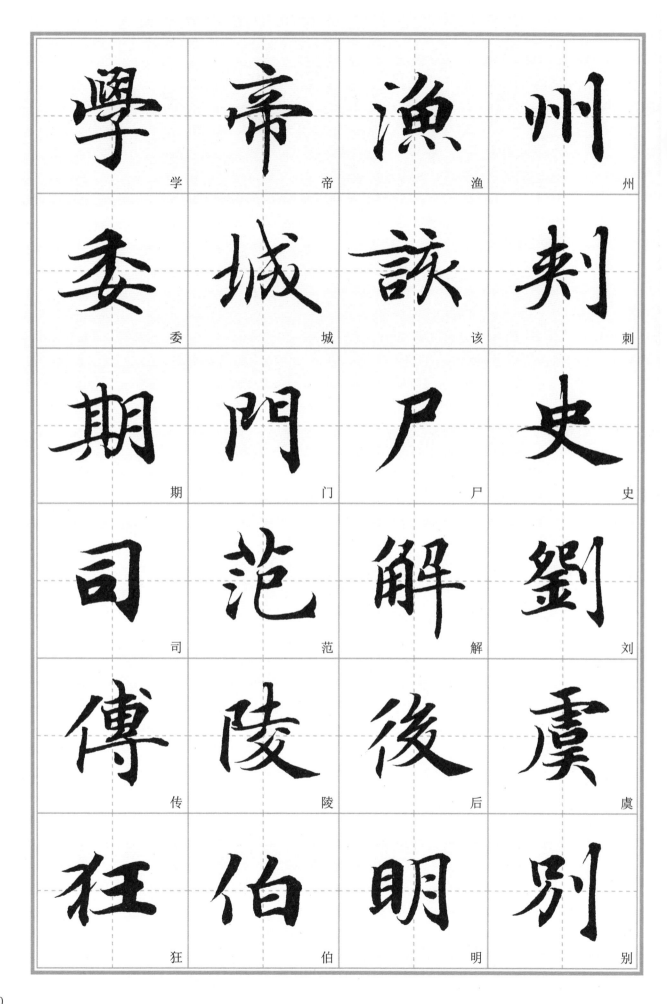

學	帝	漁	州
学	帝	渔	州
委	城	詠	刺
委	城	该	刺
期	門	尸	史
期	门	尸	史
司	范	解	劉
司	范	解	刘
傅	陵	後	虞
传	陵	后	虞
狂	伯	明	別
狂	伯	明	别

一旦失所在

上清六甲靈飛隱道服此真符遊行八方行

此真書當得其人按四極明科傳上清內書

者皆列盟奉貺啓誓乃宣之七百年得付六

人過年限足不得復出洩也其受符皆對齋

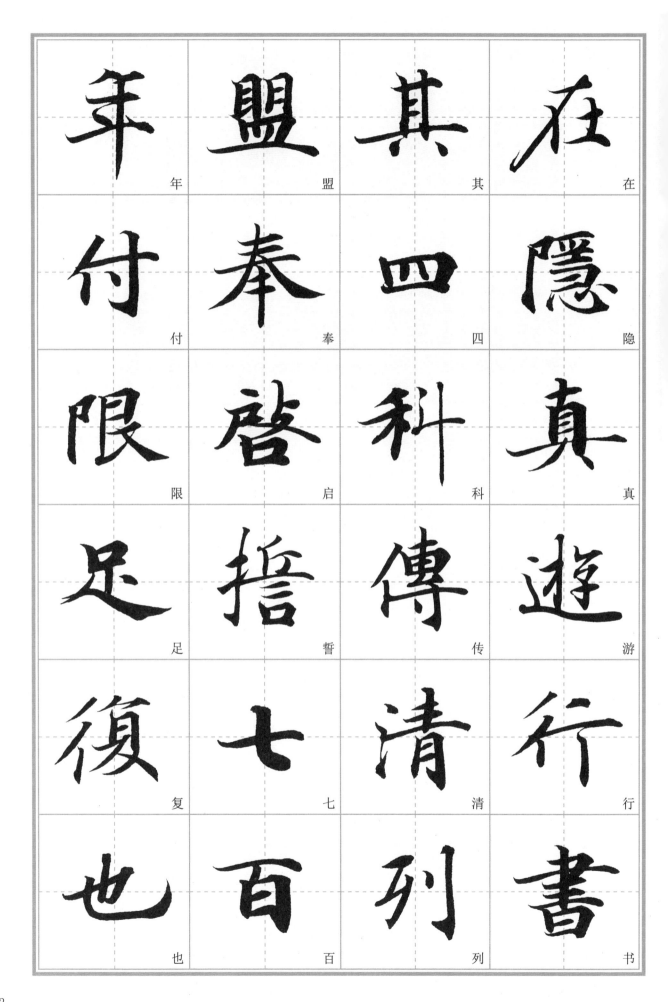

年　盟　其　在

付　奉　四　隱

限　啓　科　真

足　誓　傳　遊

復　七　清　行

也　百　列　書

七日。貤有經之師。上金六兩。白素六十尺。金鐶六雙。青絲六兩。五色繒各廿二尺。以代翦發歃血登壇之誓。以盟奉行靈符玉名不泄之信矣。違盟負信。三祖父母。獲風刀之考。詣積夜之河。捷蒙山巨石。填之水津。有經之師

七日貤有經之師上金六兩白素六十尺金鐶六雙青絲六兩五色繒各廿二尺以代翦發歃血登壇之擔以盟奉行靈符玉名不泄之信美違盟負信三祖父母獲風刀之考詣積夜之河捷蒙山巨石填之水津有經之師

73

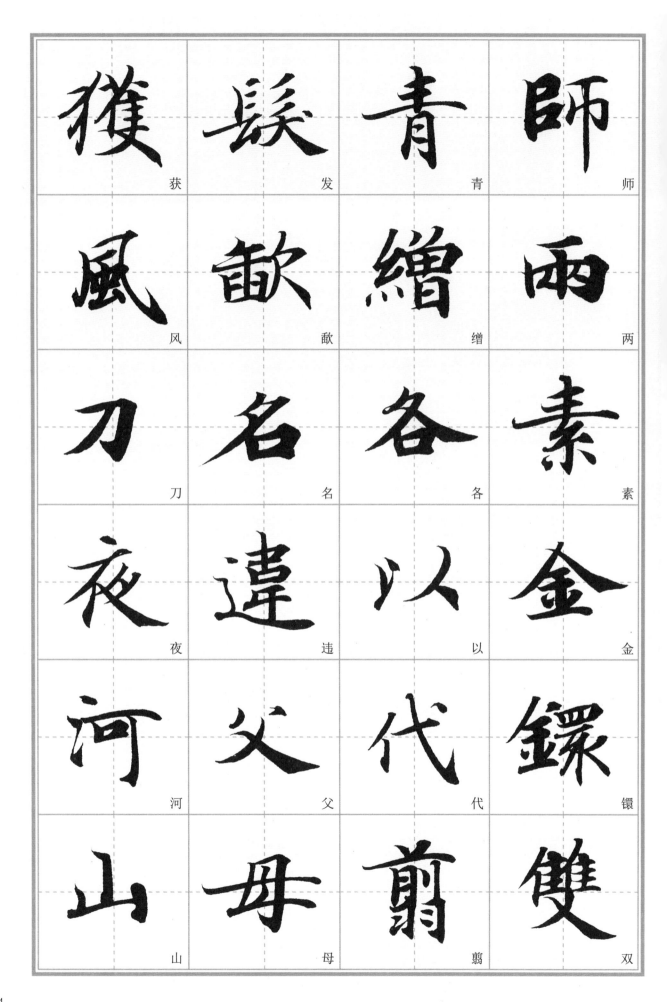

获　发　青　师

风　歆　缯　两

刀　名　各　素

夜　违　以　金

河　父　代　镶

山　母　蒯　双

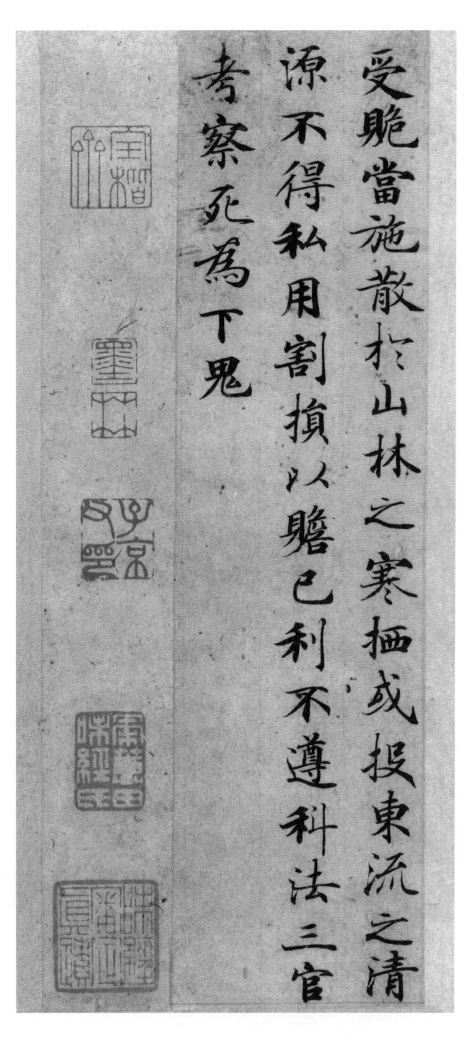

受贿当施散於山林之寒栖。或投东流之清源。不得私用割损以赡已利。不遵科法。三官考察。死为下鬼。

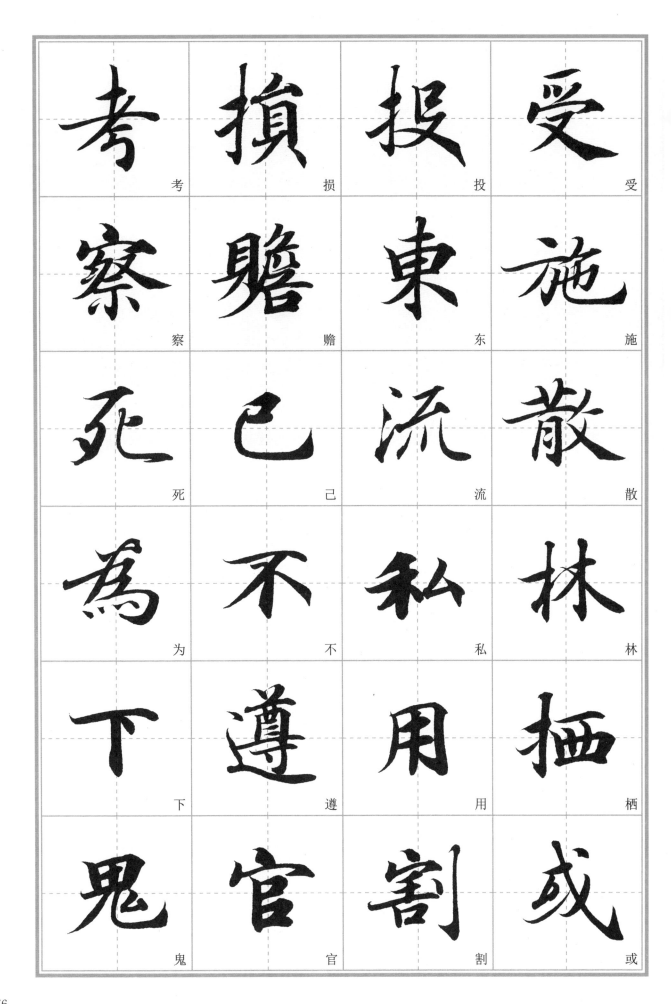

考

损

投

受

察

赡

东

施

死

己

流

散

为

不

私

林

下

遵

用

栖

鬼

官

割

或

《灵飞经》

 锺绍京（659—746），字可大，唐代兴国清德乡（今江西兴国）人，系三国时魏国太傅锺繇的第十七世孙。以书画收藏、鉴赏闻名于世，其书法初学薛稷，得薛氏精华自成一家，据传《灵飞经》是其传世名作。

 《灵飞经》是道教的经文，其内容主要是阐述存思、符箓之法。《灵飞经》墨迹本，发现于明代晚期，字迹风格与《砖塔铭》非常相近，但毫锋墨彩远非石刻所能媲美。当时流入董其昌手中，海宁陈氏从董家借书，并摹刻入《渤海藏真》丛帖。后来归还董家时，陈家从全卷中扣留了43行，现仅存陈氏所扣留的43行。

 《灵飞经》在风格上属于写经体，当时举凡典籍、文件等资料均需要专职人员抄录，书法工整规范，逐渐形成一种特有的审美定式和规范，由于抄写的内容以经文为代表，故被称为"写经体"。因唐太宗李世民对王羲之书法的推崇，写经体也受到很大的影响，点画结字方面远比以往更为精到和严谨，《灵飞经》便是其中典型的代表作之一。《灵飞经》颇具魏晋时期经书的遗风，如竖、撇比较粗，结字以扁平居多，章法上字距较紧，行距较宽。从其精致灵动的点画特征来看，其风格源于王羲之、褚遂良。历代书法家对其评价很高，当代著名书法家启功先生也认为此帖是学习小楷的最佳范本。

《灵飞经》基本笔法

（一）横画

1. 长横。如"三""五""丁""兵"等字的长横，露锋起笔，由左向右中锋行笔，收笔时略向右下轻按，随即向左回锋收笔。

2. 短横。如"二""正""司""言"等字的短横，露锋起笔，由左向右中锋行笔，收笔时向右下轻按后立即向左回锋收笔。

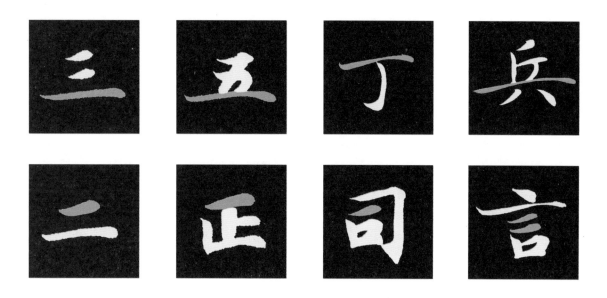

（二）竖画

1. 垂露竖。如"中""下""不""十"等字的竖画，露锋起笔先由左向右横落笔，迅疾转向，由上向下中锋行笔，收笔时向右（或左）轻提笔锋，回锋收笔。

2. 悬针竖。如"年""辛""神""津"等字的长竖，先由左向右横落笔，迅疾转向，由上向下中锋行笔，收笔时逐渐轻提笔锋，以出锋收笔。

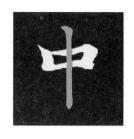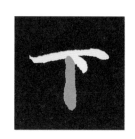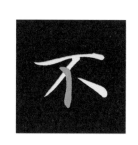

 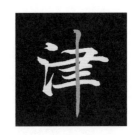

（三）撇画

1. 斜撇。如"方""金""人""令"等字的斜撇，露锋取逆势起笔，转向后由右上向左下以侧锋行笔，收笔时逐渐轻提笔锋，以出锋收笔。

2. 竖撇。如"史""太""尤""夫"等字的竖撇，藏锋取逆势起笔，转向后先由上向下以中锋行笔，然后再向左下取弧势以侧锋行笔，收笔时逐渐轻提笔锋，以出锋收笔。

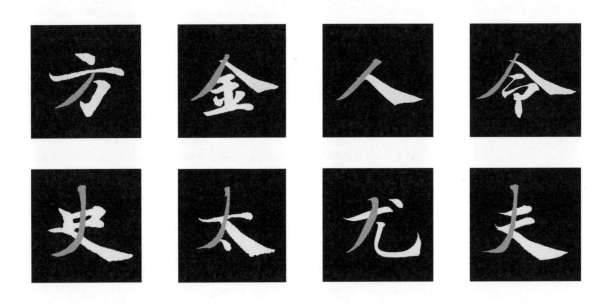

（四）捺画

1. 斜捺。如"入""人""令""父"等字的斜捺，藏锋或露锋取逆势起笔，由左上向右下取斜势以中锋行笔，收笔时先转向，然后由左向右以出锋收笔。

2. 平捺。如"之""赵""回""遗"等字的平捺，藏锋取逆势起笔，由左

上向右下取斜势以中锋行笔，收笔时先转向，然后由左向右以出锋收笔。

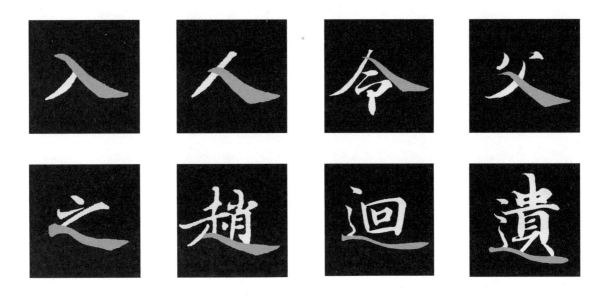

（五）点画

1. 斜点。如"六""玉""言""失"等字的斜点，露锋起笔，从左上向右下以中锋行笔，笔力逐渐加重，收笔时稍向左上以回锋收笔。

2. 长点。如"久""欹""服""不"等字的长点，露锋起笔，从左上向右下以中锋行笔，笔力逐渐加重，收笔时向左上以回锋收笔。

3. 撇点。如"并""平""父""形"等字的撇点，露锋逆入起笔，向右下稍按，随即由右上向左下以侧锋行笔，收笔时逐渐提锋，以出锋收笔，书写时行笔较快，且出锋果断。

4. 挑点。如"与""思""浩""亦"等字的挑点，露锋起笔，由右上向左下取弧线行笔，然后转向，由左下向右上以出锋收笔。

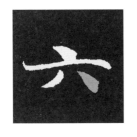

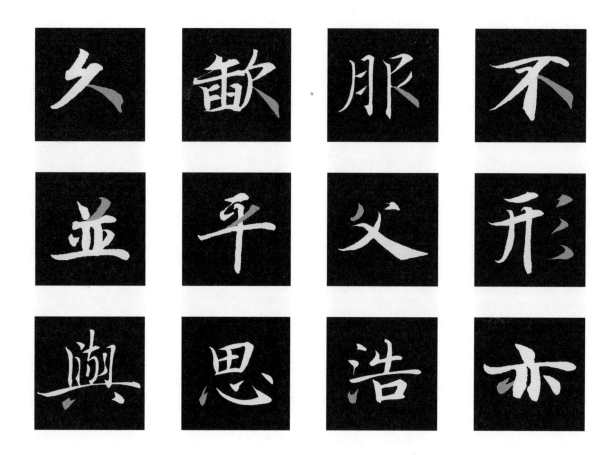

（六）折画

1. 横折。如"四""旦""白"等字的横折，露锋起笔，先由左向右以中锋行笔，转折时向右上轻提，随即向右下重按，再由右上向左下以中锋行笔，收笔时稍向上作回锋收笔。

2. 竖折。如"山""亡""既"等字的竖折，露锋起笔，先由上向下作竖画以中锋运笔，转折时稍提笔锋转向，再由左向右作横画以中锋行笔，收笔时稍按再向左下以回锋收笔。

3. 撇折。如"女""委"等字的撇折，露锋起笔，先由右上向左下作撇画行笔，转折时轻提笔锋，转向后由左上向右下取斜势行笔，收笔时轻提笔锋向左上以回锋收笔。

4. 竖弯。如"七""此""顿""炁"等字的竖弯，藏锋或露锋取逆势起笔，由上向下以中锋行笔，转折时稍提笔锋，随即转向，由左上向右下取斜势以中锋行笔，收笔时轻提笔锋向左下以回锋收笔。

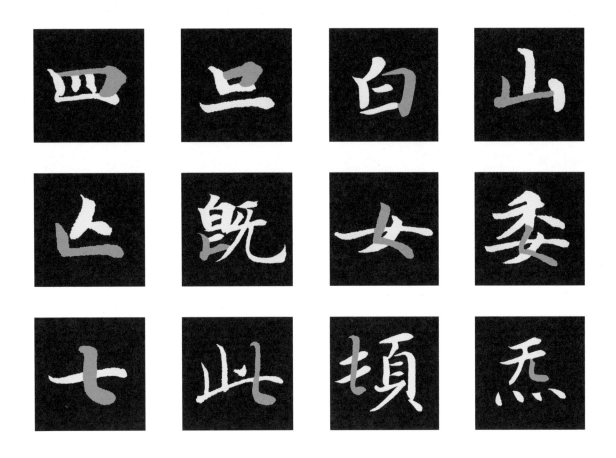

（七）提画

1. 撇提。如"至""云"等字的撇提，露锋起笔，先从右上向左下取斜势以侧锋运笔，转折时稍向左下轻按，随即转向，从左向右以中锋行笔，收笔时轻提笔锋，以出锋收笔。

2. 竖提。如"食""长"等字的竖提，露锋起笔，先由上向下以中锋行笔，转折时先稍向左下轻按，随即转向，从左下向右上取斜势行笔，收笔时稍提笔锋，以出锋收笔。

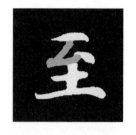 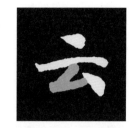

（八）钩画

1. 横折钩。如"刀""司""勺"等字的横折钩，露锋起笔，由左向右作横画以中锋行笔，转折时先向右下轻按，随即转向，由上向下作竖画行笔，钩出时先向左稍移，然后向上轻提笔锋，随即迅速转向，由右向左以出锋收笔，注意出锋要果断。

2. 竖钩。如"东""泉""刺"等字的竖钩，露锋取逆势起笔，转向后由上向下以中锋作竖画行笔，钩出时先向上稍提笔锋，随即迅速转向，由右向左以出锋收笔。

3. 弯钩。如"子""李"等字的弯钩，露锋起笔，由上向下取弧势以中锋运笔，钩出时先向上轻提笔锋，随即迅速转向，由右向左以出锋收笔。

4. 斜钩。如"或""感""戒"等字的斜钩，藏锋起笔，由左上向右下取弧势以中锋运笔，收笔时稍按后即向左上作短暂提锋，随即向上以出锋收笔。

5. 竖弯钩。如"己""色"等字的竖弯钩，露锋起笔，先由上向下取弧状以中锋运笔，随即迅速转向，由左向右作横画运笔，钩出时先加重笔力，随即转向由下向上以出锋收笔。

6. 横折斜钩。如"执""气""飞"等字的横折斜钩，露锋起笔，先由左向右以中锋运笔，转向时先提锋向右上作短暂运笔，随即迅速向右下稍按，再转向由右上向右下作弧状以中锋运笔，钩出时先向左上作短暂回锋，随即转向，向上以出锋收笔。

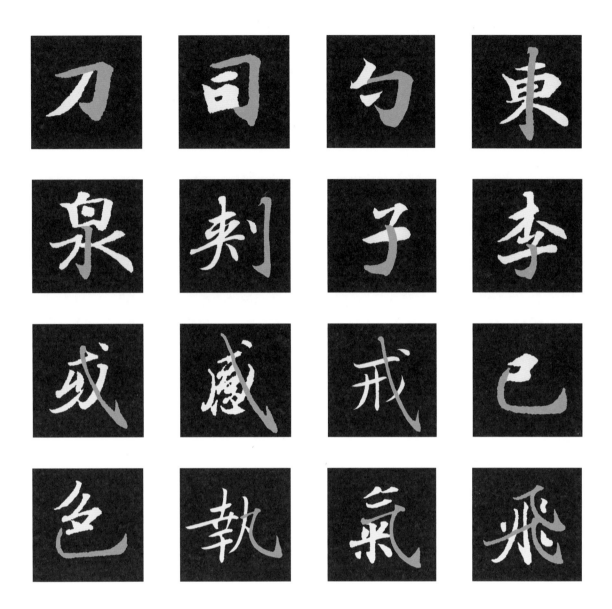